inspiration ZEN

50 mandalas
anti-stress

法國清新舒壓著色畫50：療癒曼陀羅

擁有這本著色畫冊的人是：

......................................

......................................

如何透過曼陀羅畫保持禪意？

　　曼陀羅畫源自印度教，是一種半抽象、半形象的圖畫，用來輔助禪修。曼陀羅有舒壓的作用，是通往內心平靜和放鬆之路。曼陀羅畫建構在一種相對來說比較有組織的結構之上，這種結構圍繞著一個明顯的中心點，呈現出多樣化的幾何圖形。曼陀羅畫一定會有外圈，而目光會一下子被帶往中心。

　　進行曼陀羅畫有幾種不同的方式：著色、繪圖、觀察。

　　在這本書中，共有五十種圖案提供給你著色。請隨機按照直覺選取一個圖案，然後開始畫。作畫沒有任何規則限制，彩色筆、色鉛筆、水彩、蠟筆均可使用，讓你所選用的顏色帶領著你。漸漸地，你會開始感到平靜，你將會開始什麼都不想，只專注在你的動作，以及用各種顏色填滿的各種形狀。這是放鬆的好方法！

　　你也可以用鉛筆自行畫出曼陀羅。以同一個中心畫出各個

圓弧以及線條，你可以選擇是否要使用尺及圓規來輔助作畫。各種形狀及圖案會隨著你朝中心延伸的畫圓動作而出現。讓隨興感引領你。在這本書裡，提供給你六個部分圖樣，請依照自己的想像力去延伸未完成的部分。

　　觀察曼陀羅畫有助於集中精神以及冥想。一旦著色完成，請將激發你最多靈感的一幅（或多幅）成品從書上拆下，將該作品貼在一處安靜的地方，你就可以開始觀察，讓雜念完全釋放。漸漸地，全身的肌肉不再緊繃，取而代之的是身心的放鬆和平靜。

　　隨身攜帶一張曼陀羅著色畫，只要每天五到十分鐘，便足以讓你宛如新生。

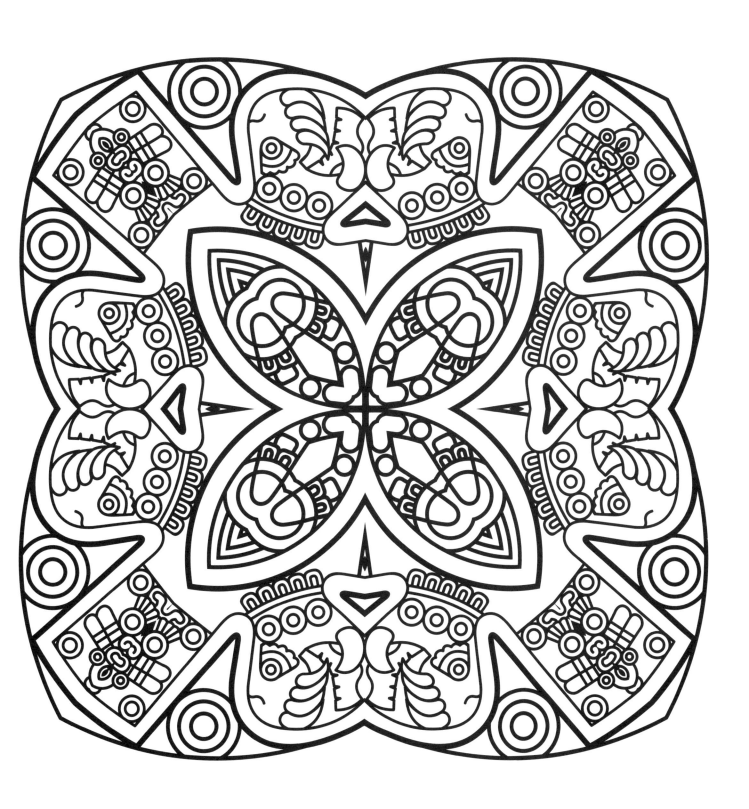

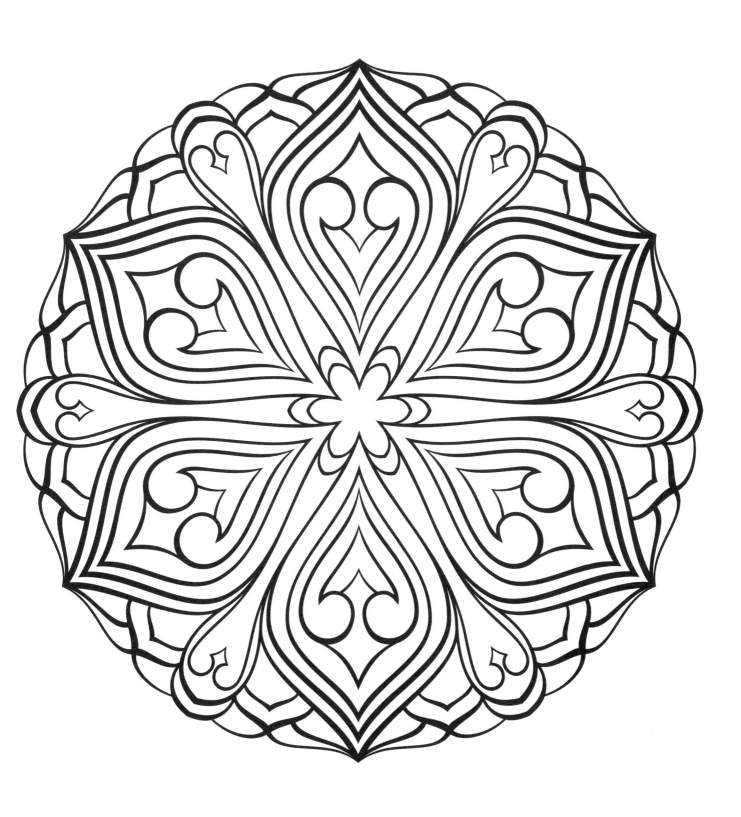

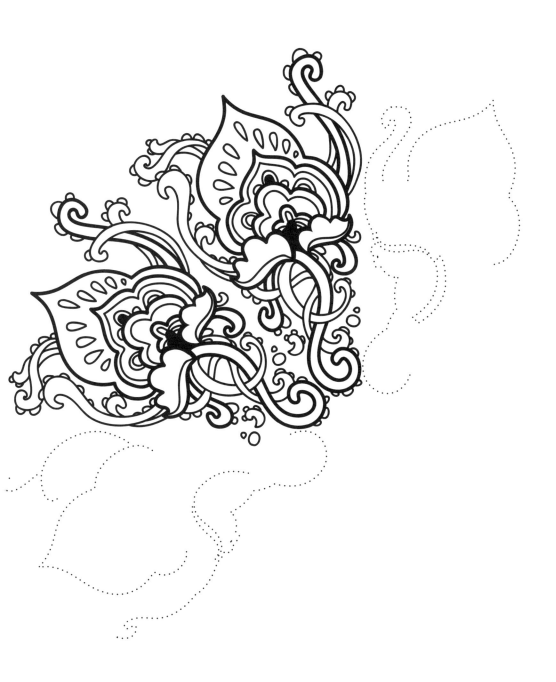

隨您的心意延伸線條，並自由發揮您的想像力……

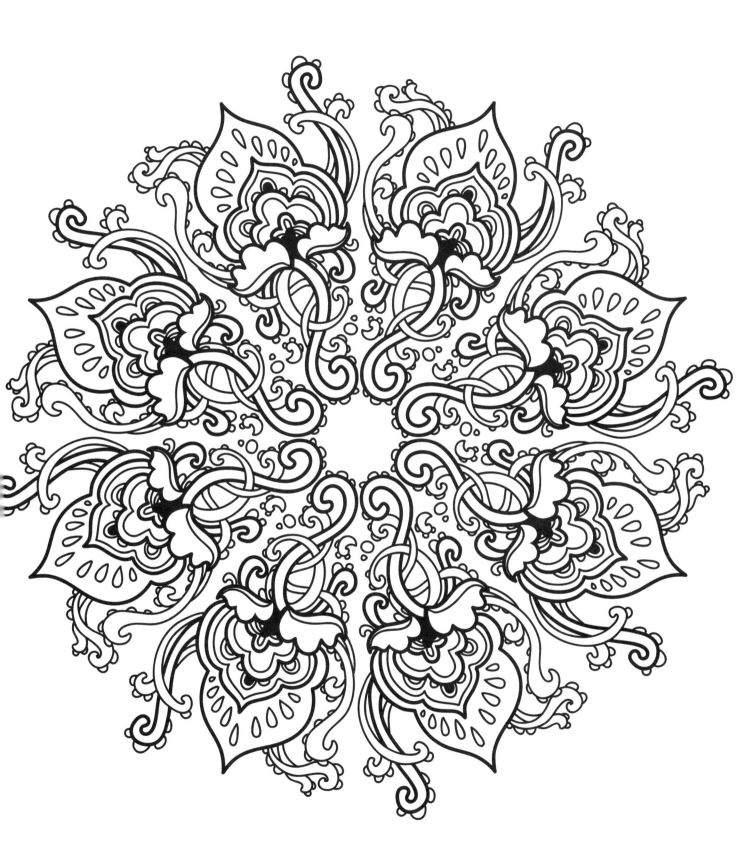

請用其他的同心圓圖形和幾何圖案填滿頁面。

必要時可以使用圓規及長尺輔助。

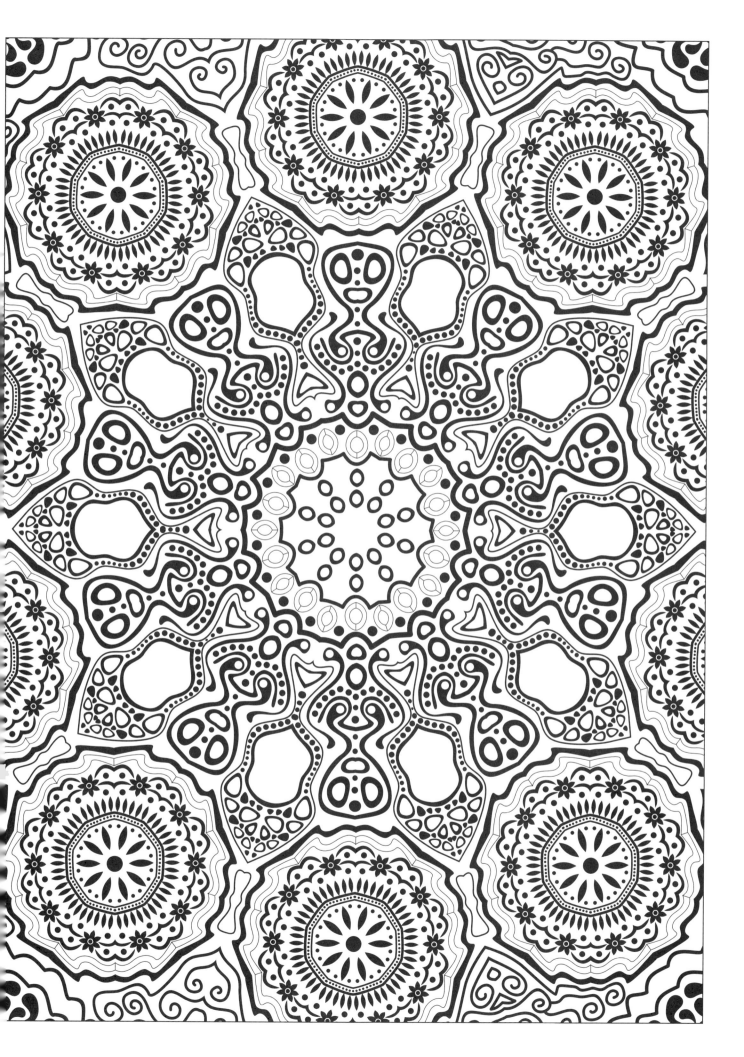

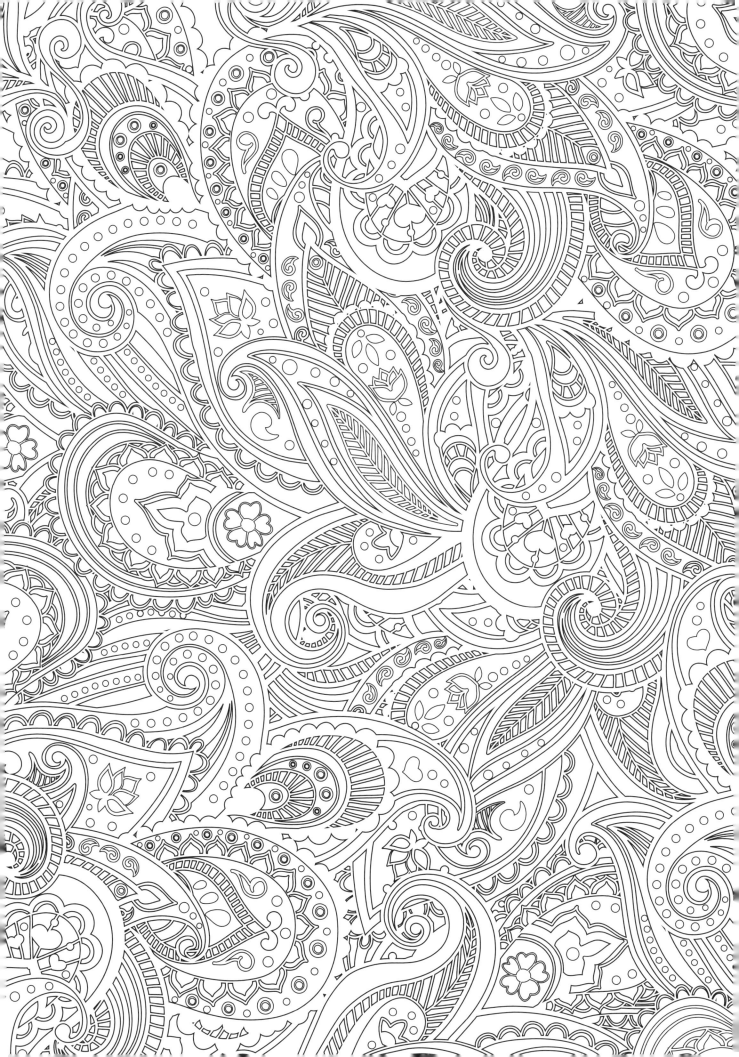

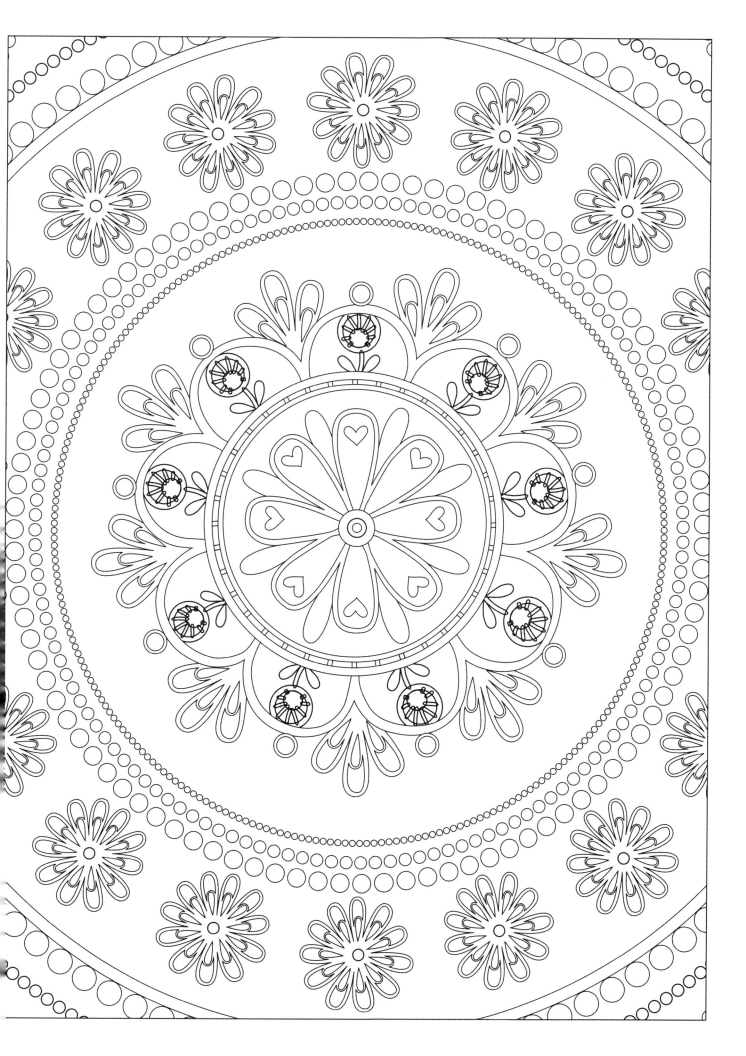

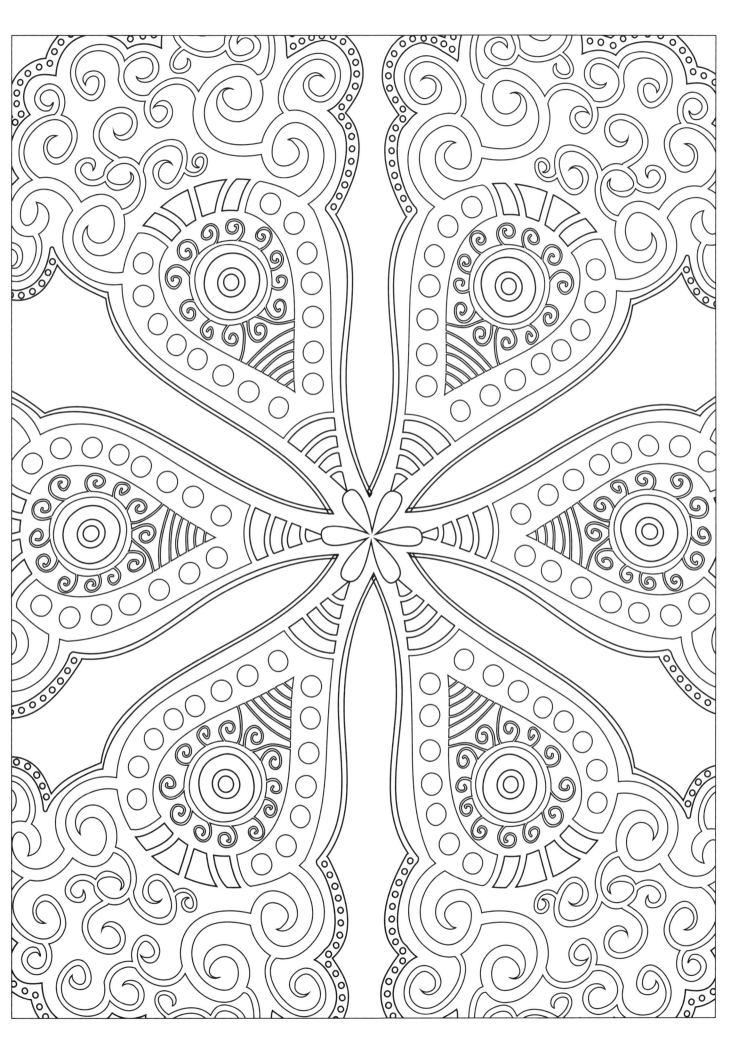

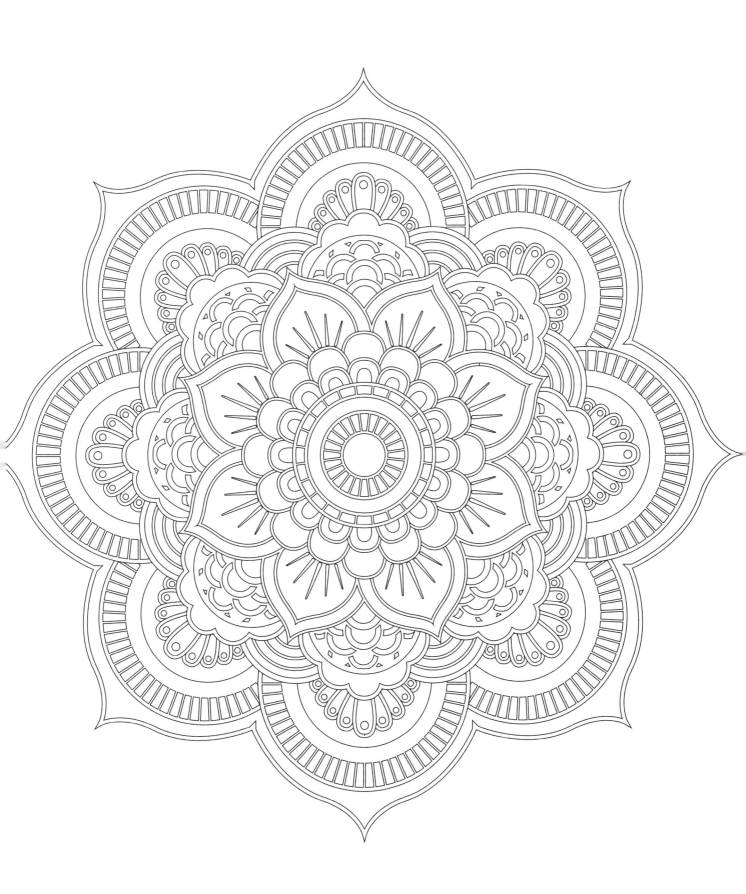

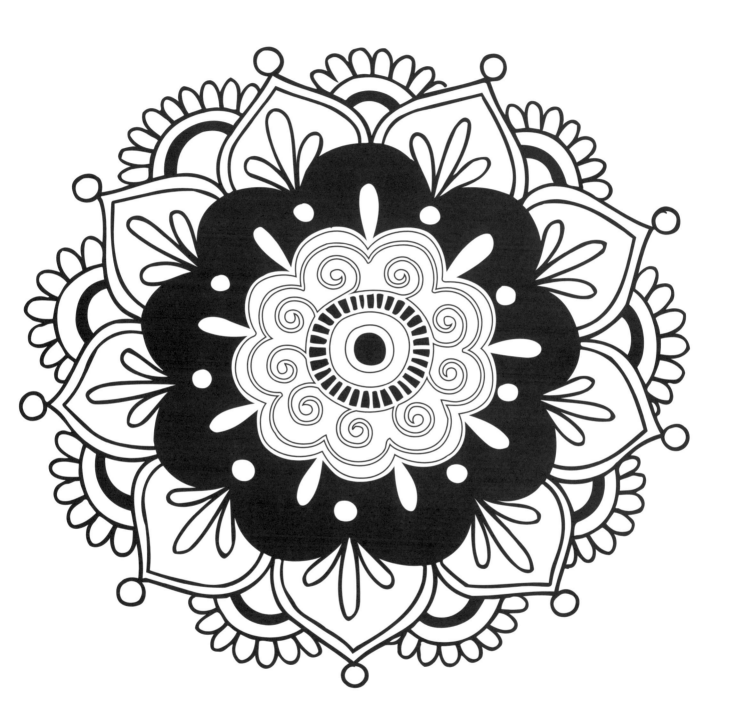

沿著虛線描繪，並且隨意朝著中心延伸線條。

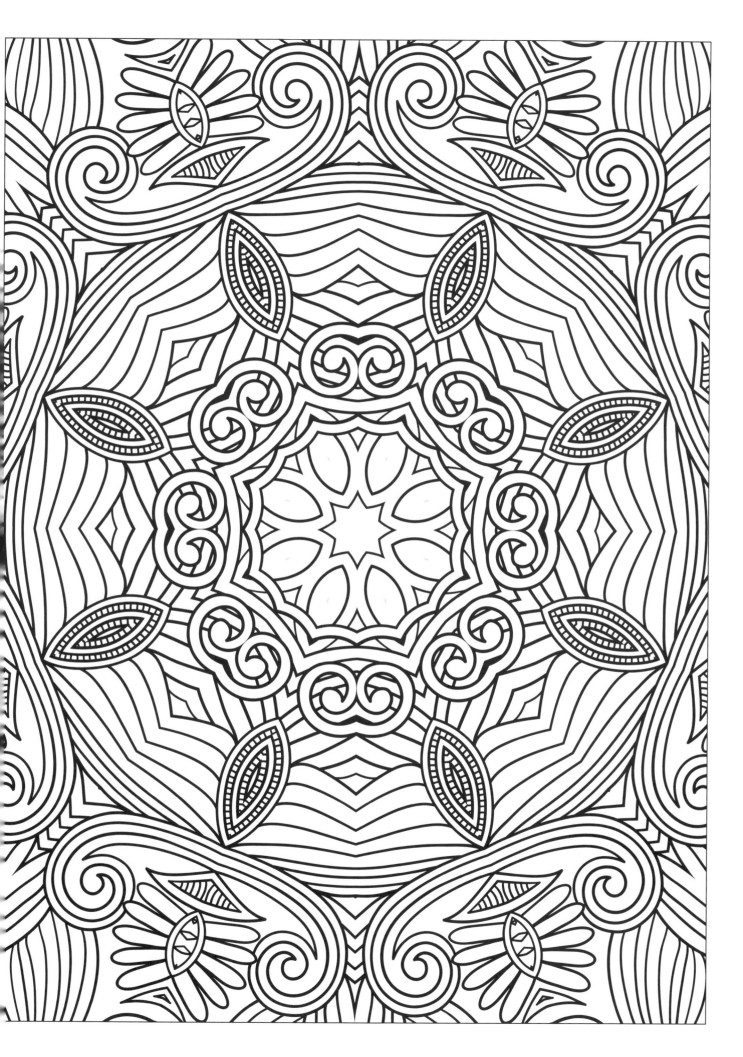

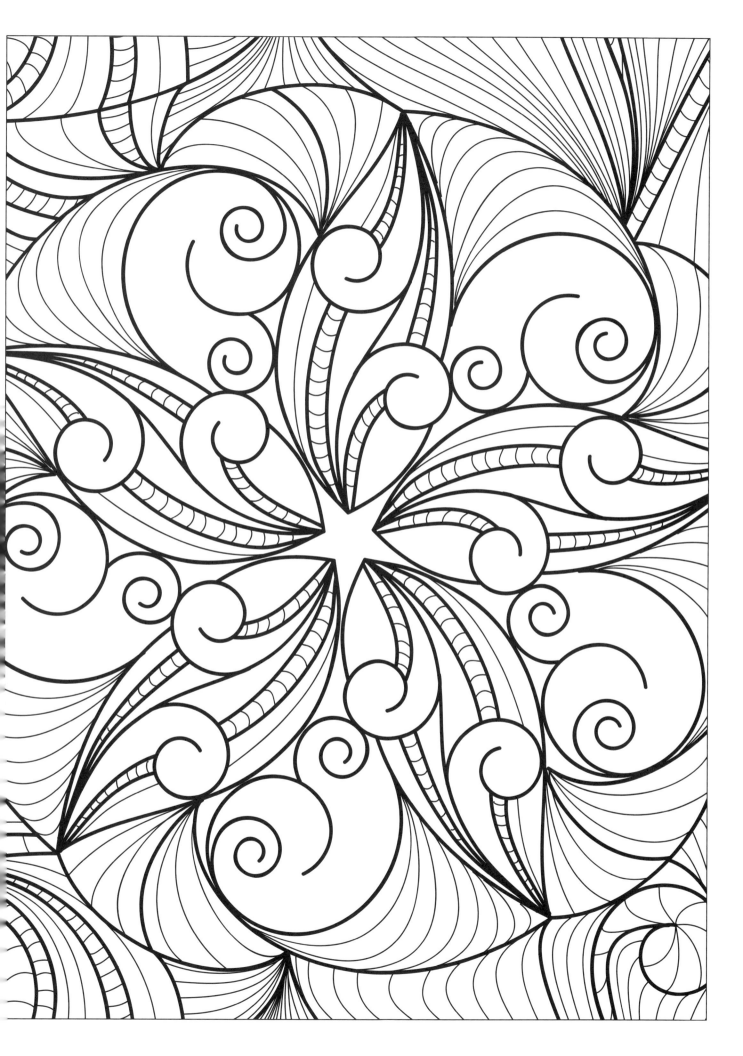

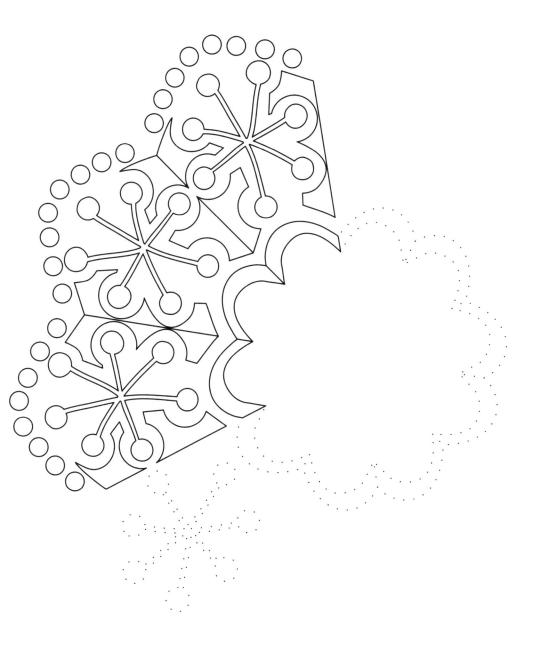

隨您的心意延伸線條以及幾何圖案。

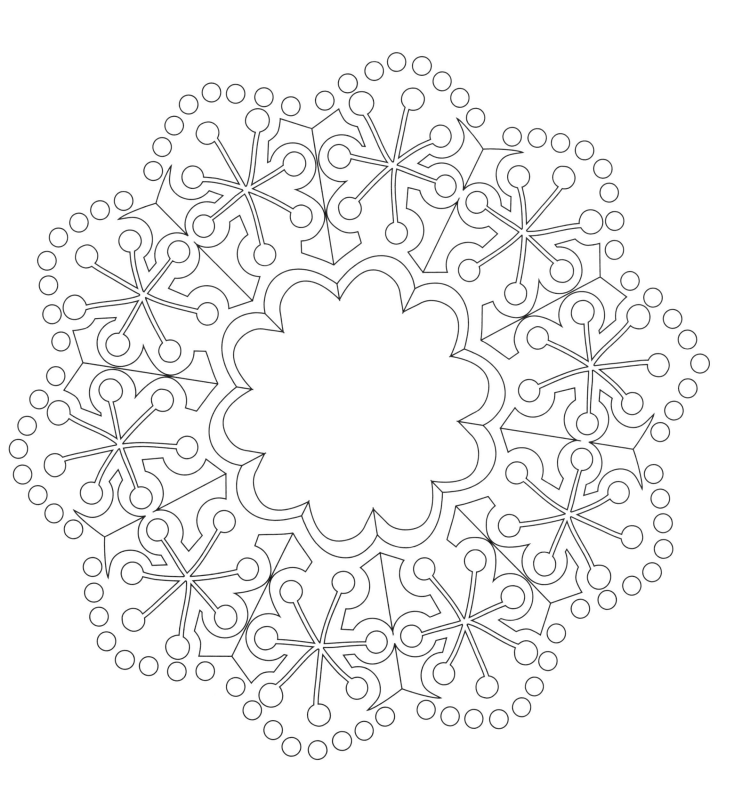

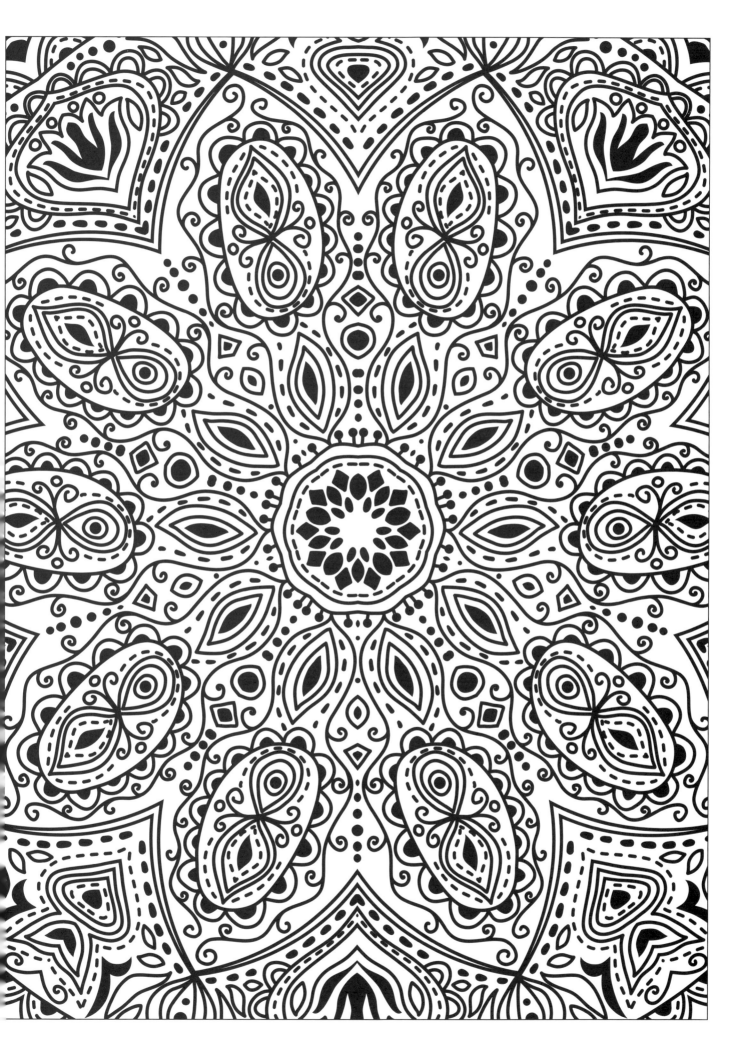

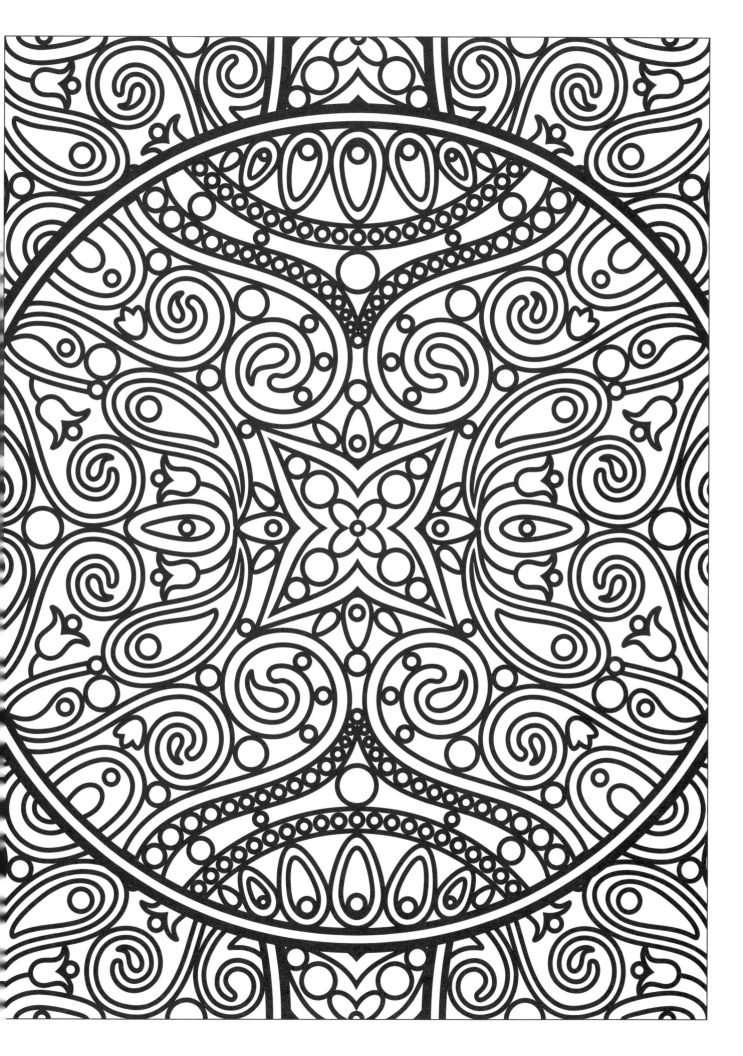

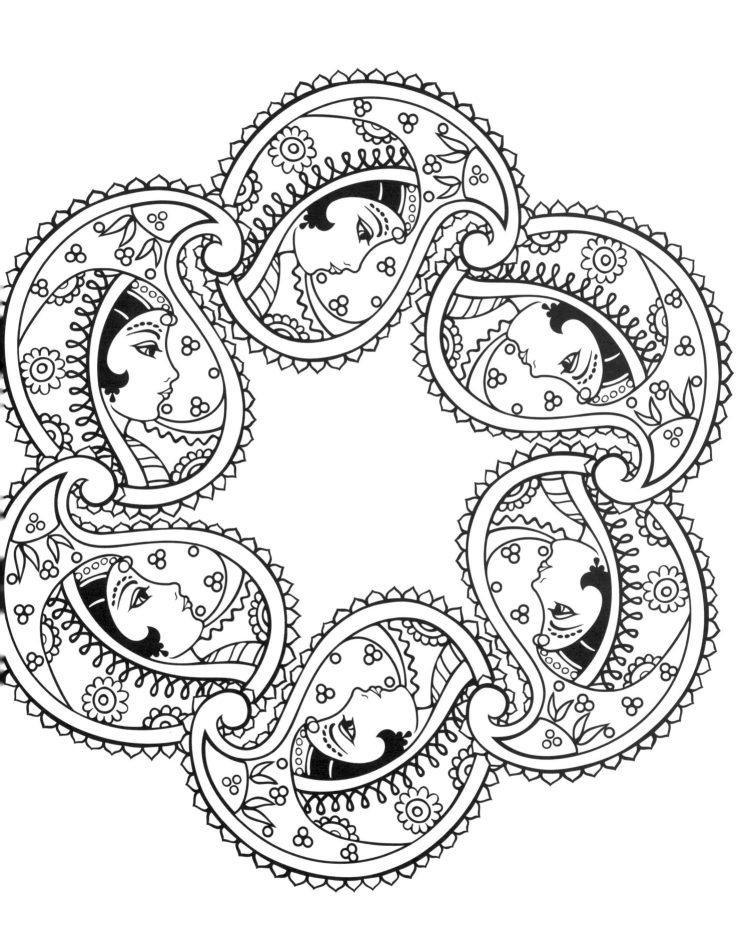

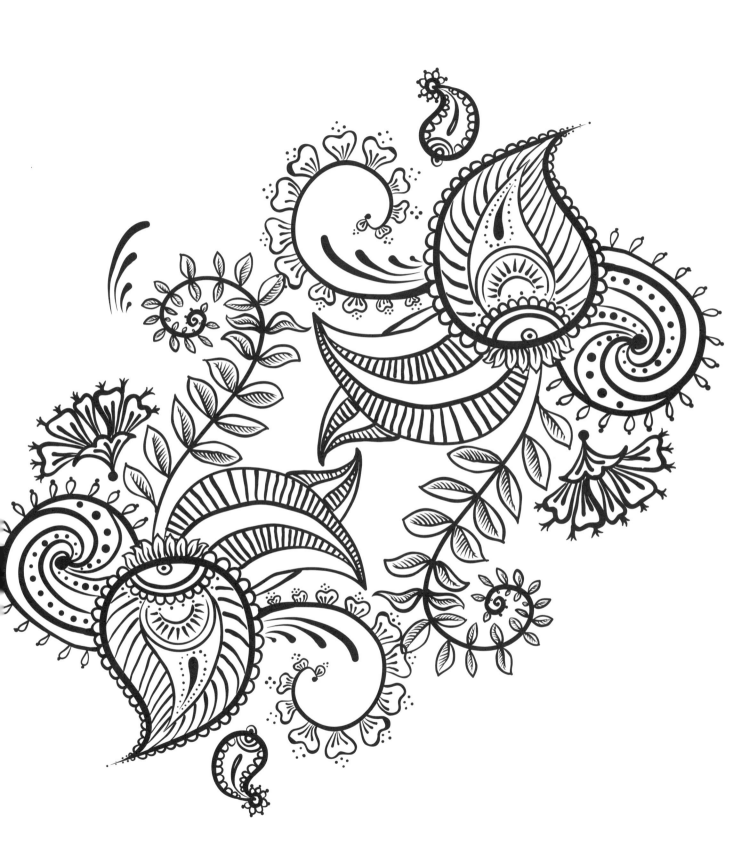

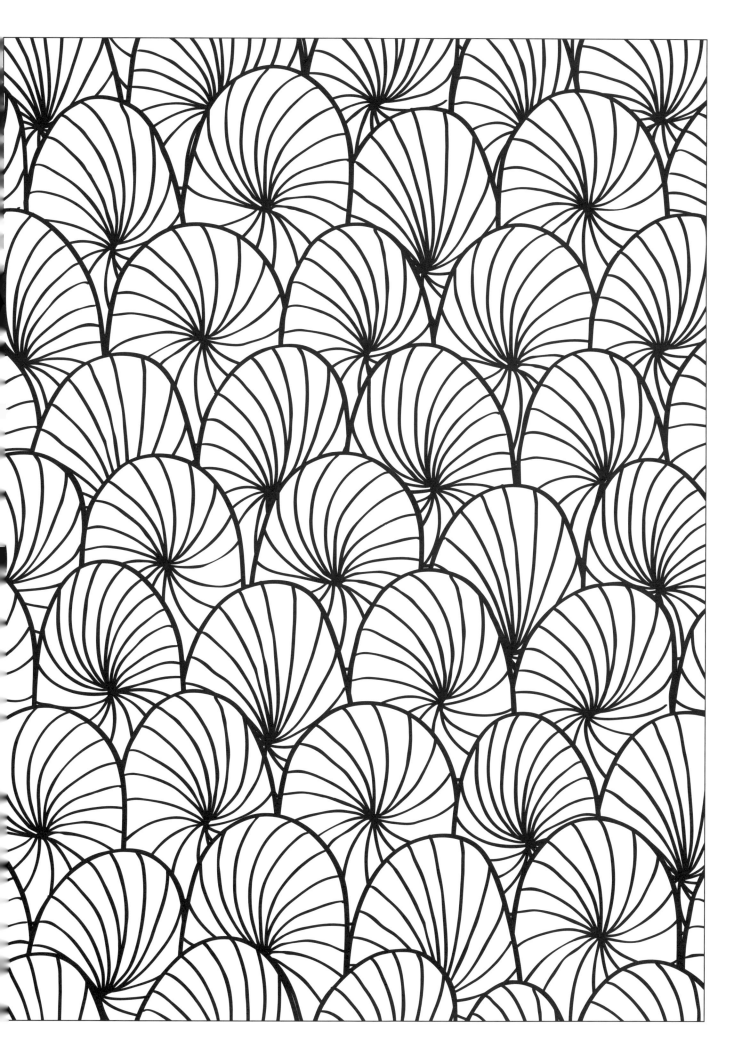

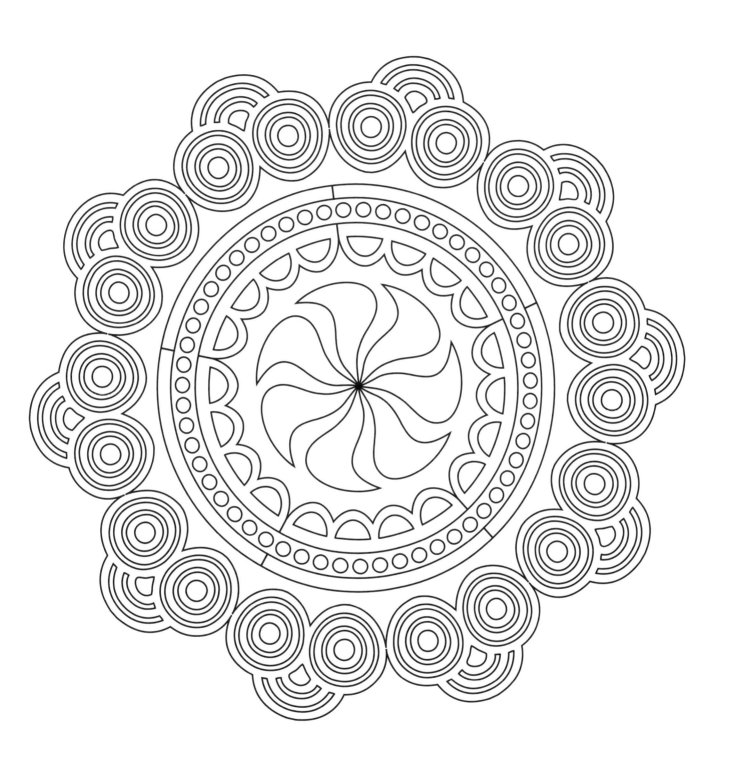

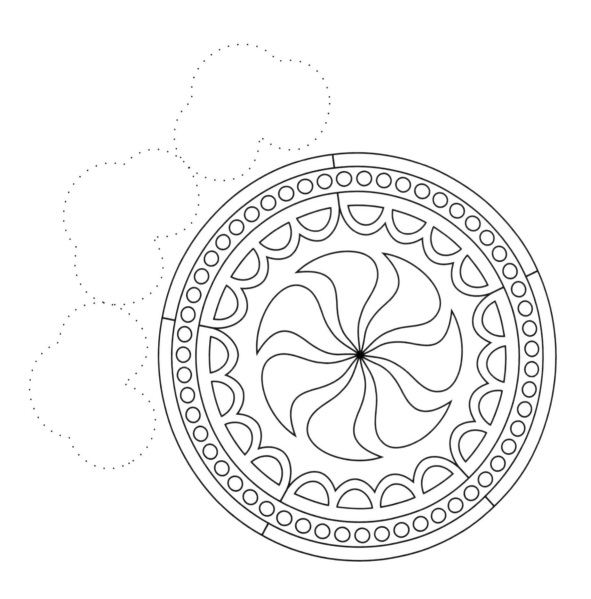

隨您的心意延伸線條以及幾何圖案。

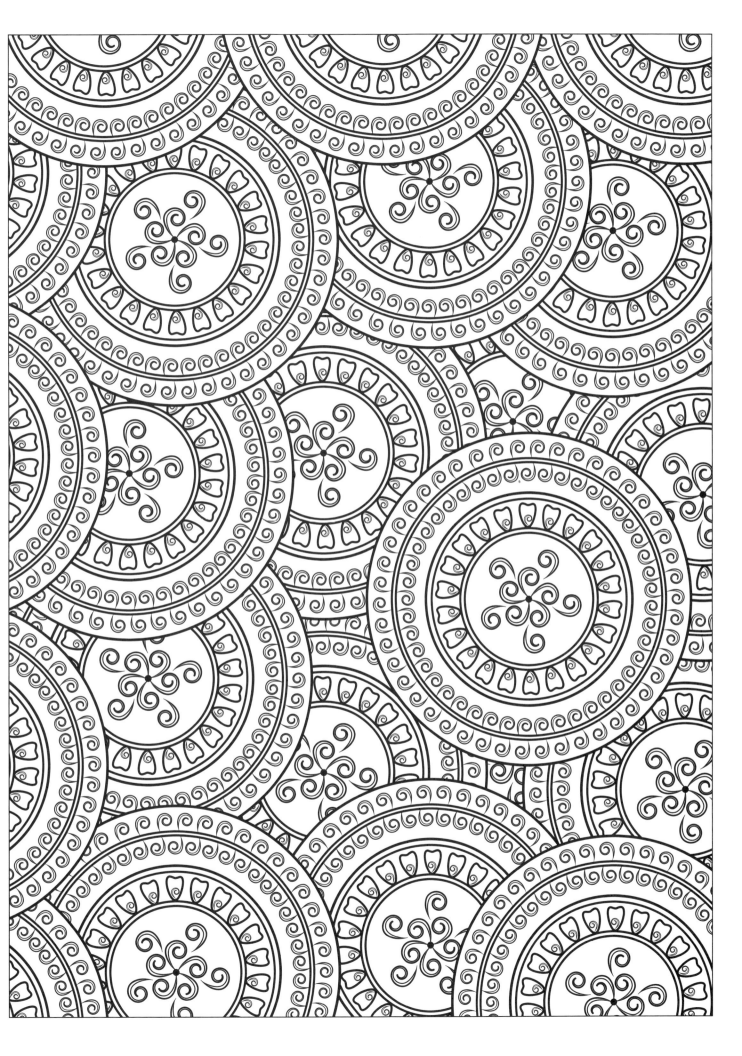

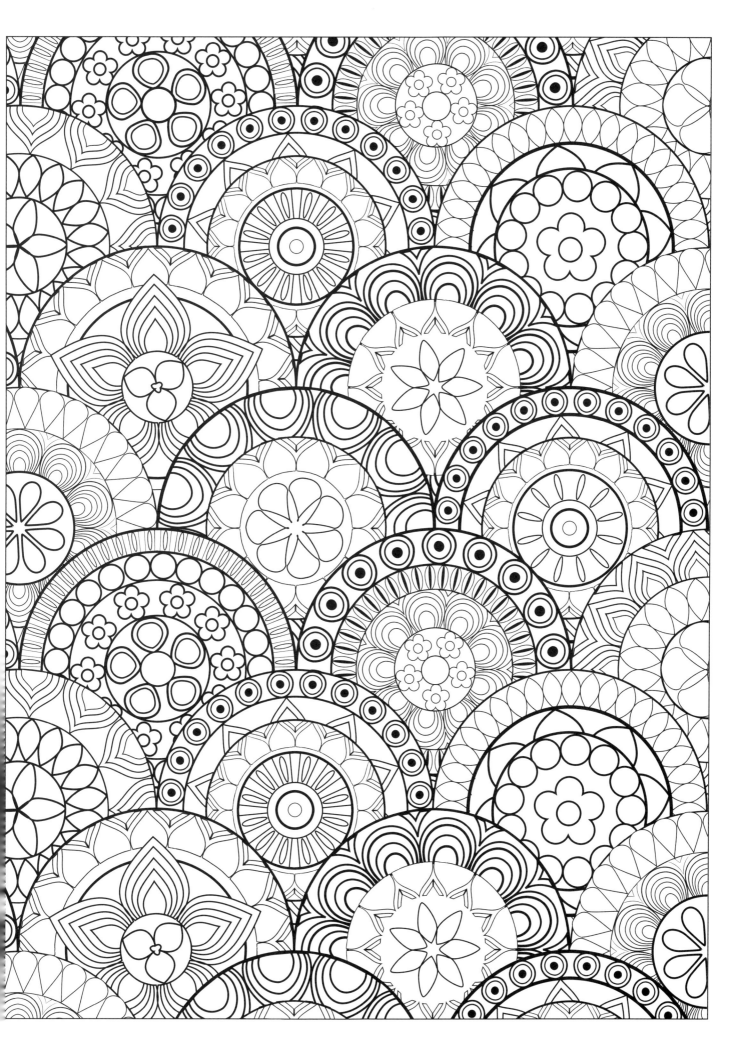

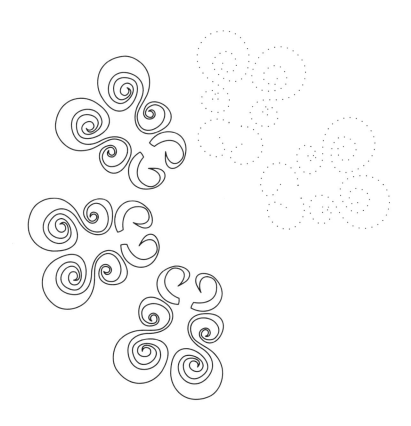

隨您的心意延伸線條以及幾何圖案。

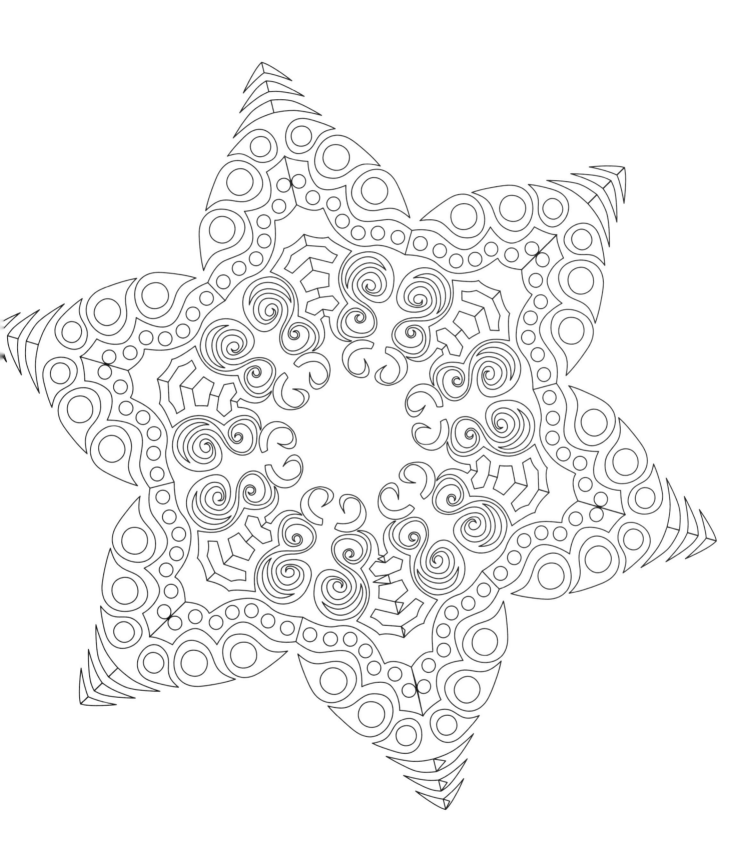

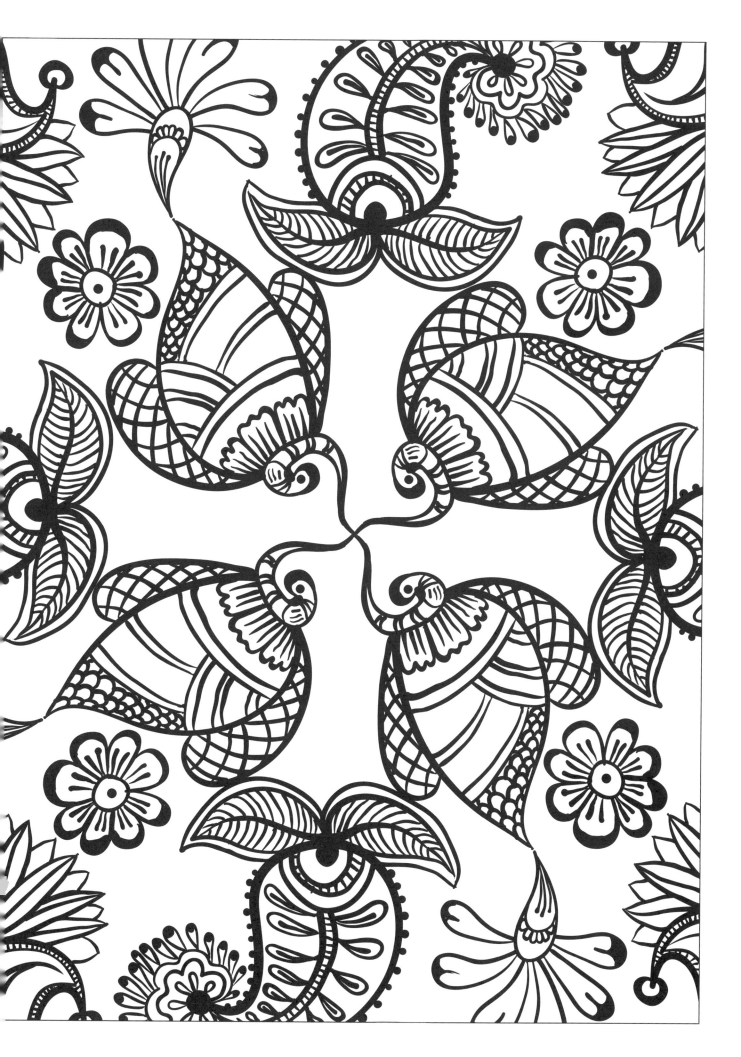

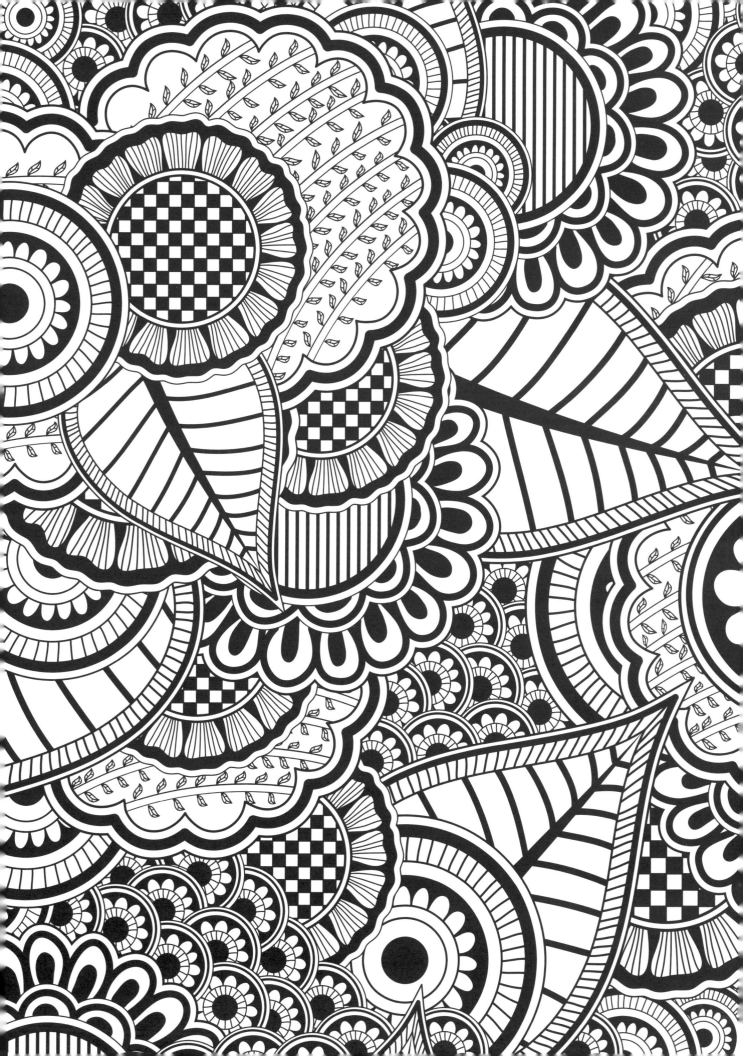

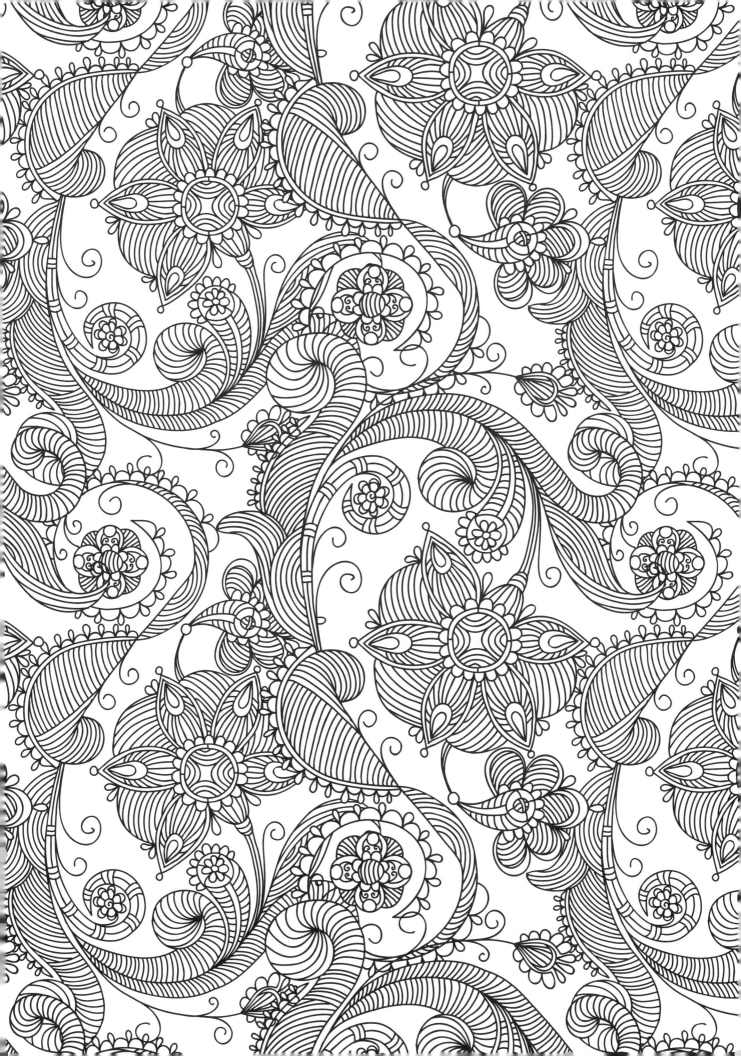

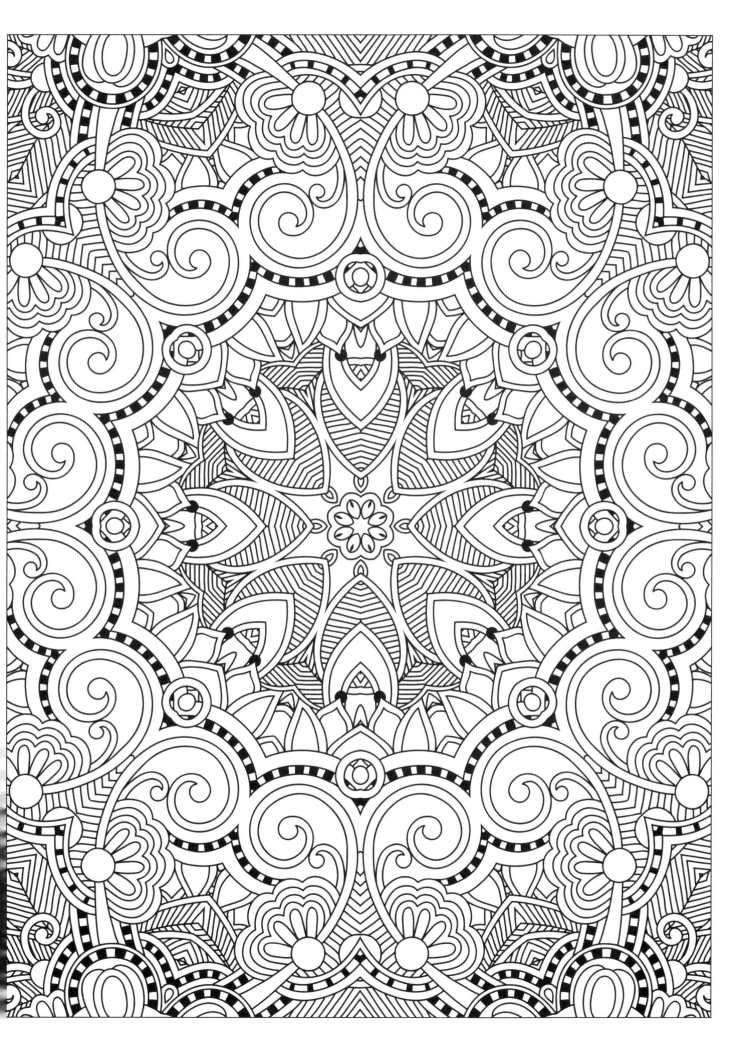

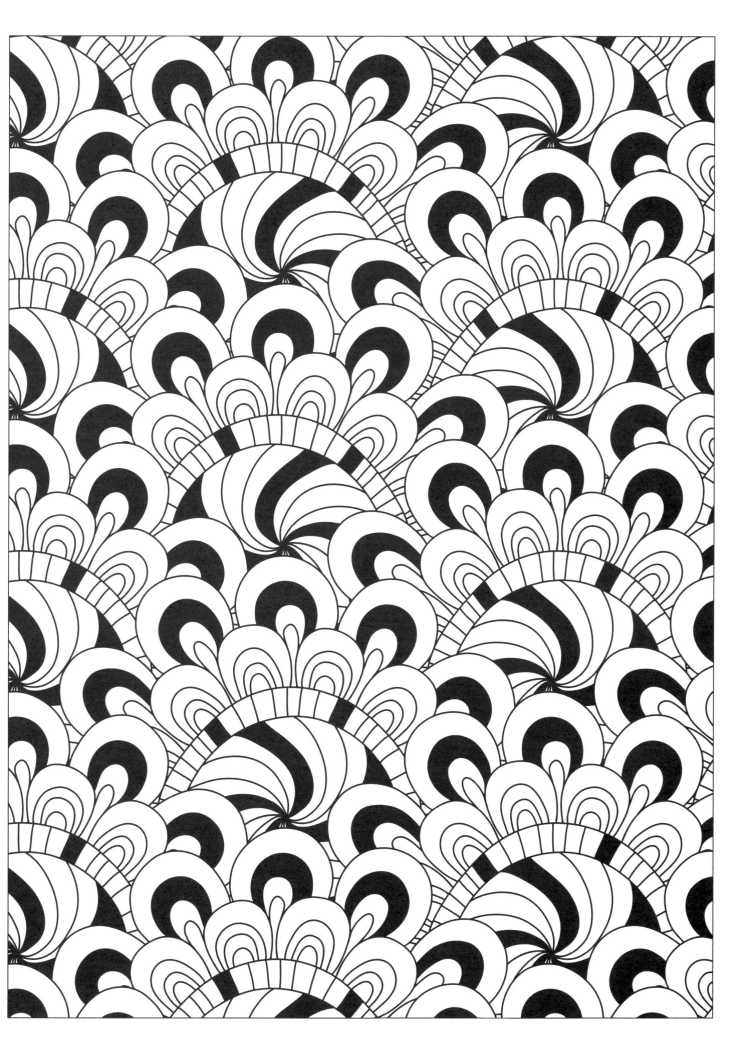

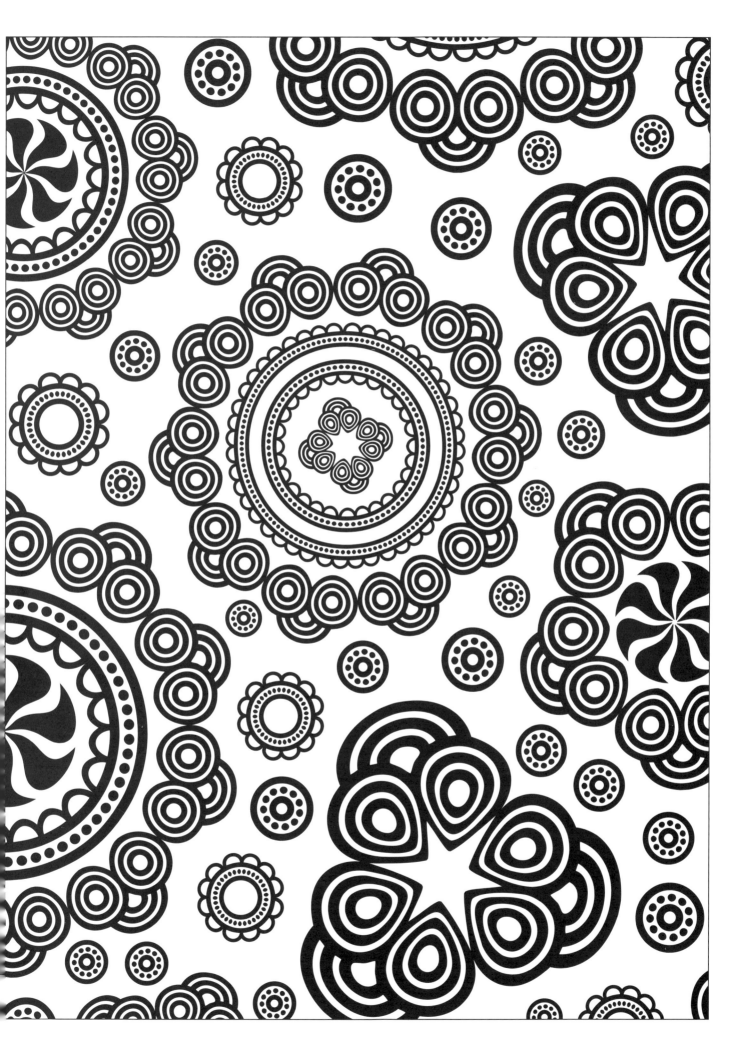

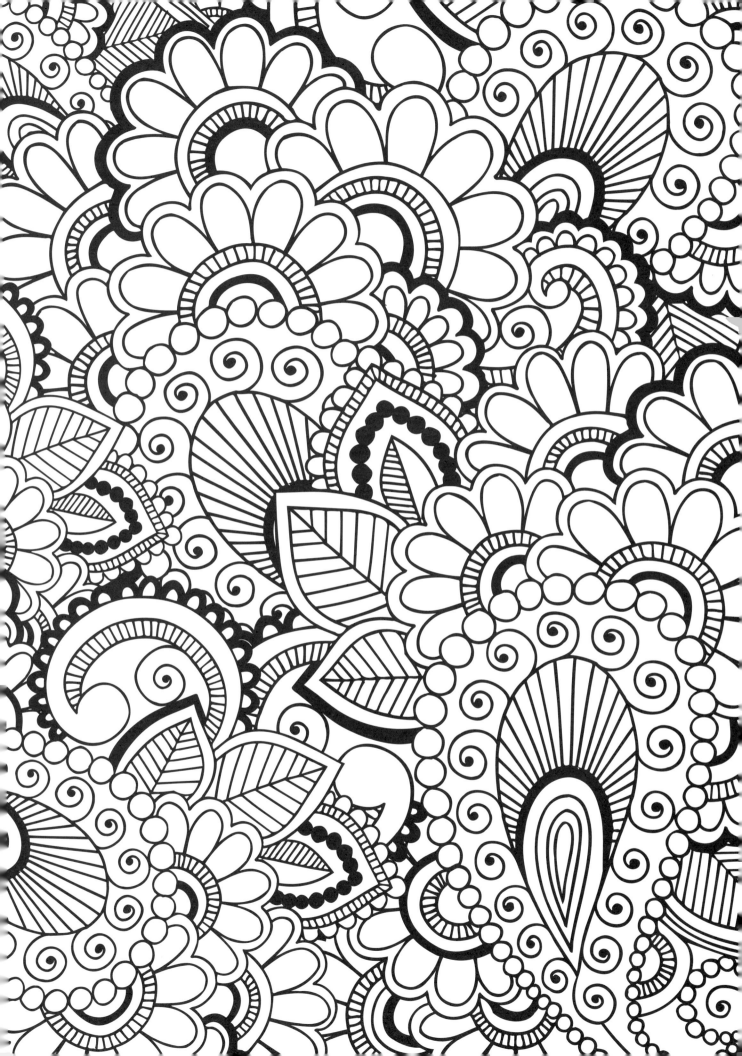

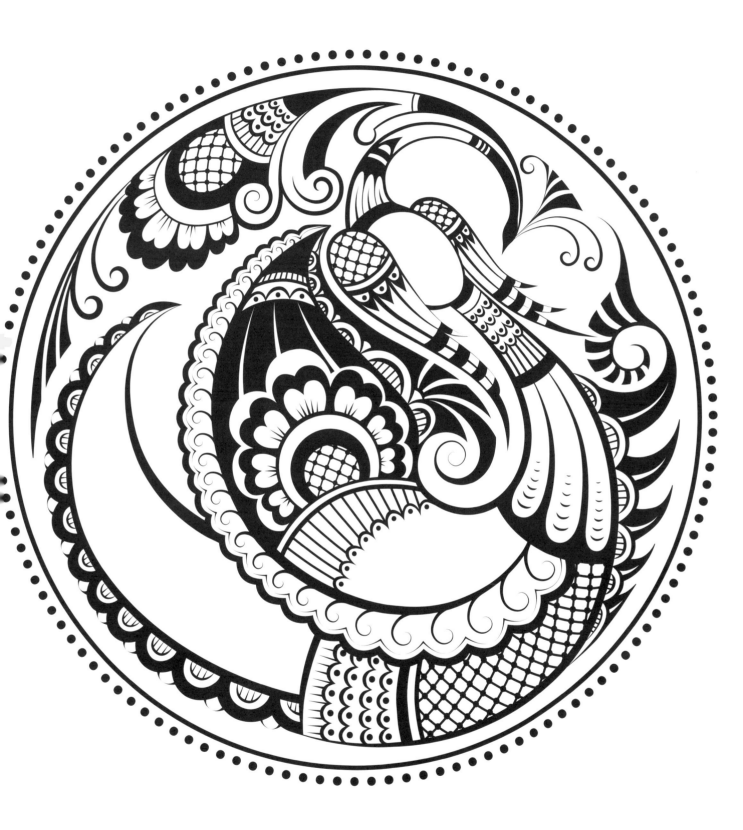

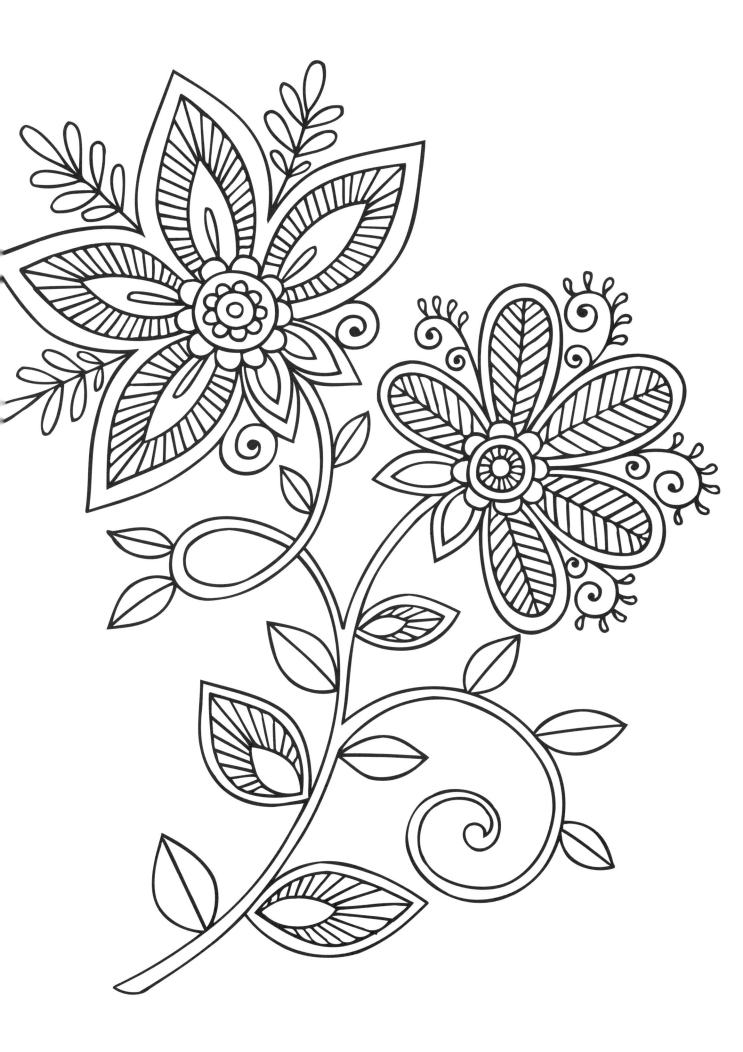

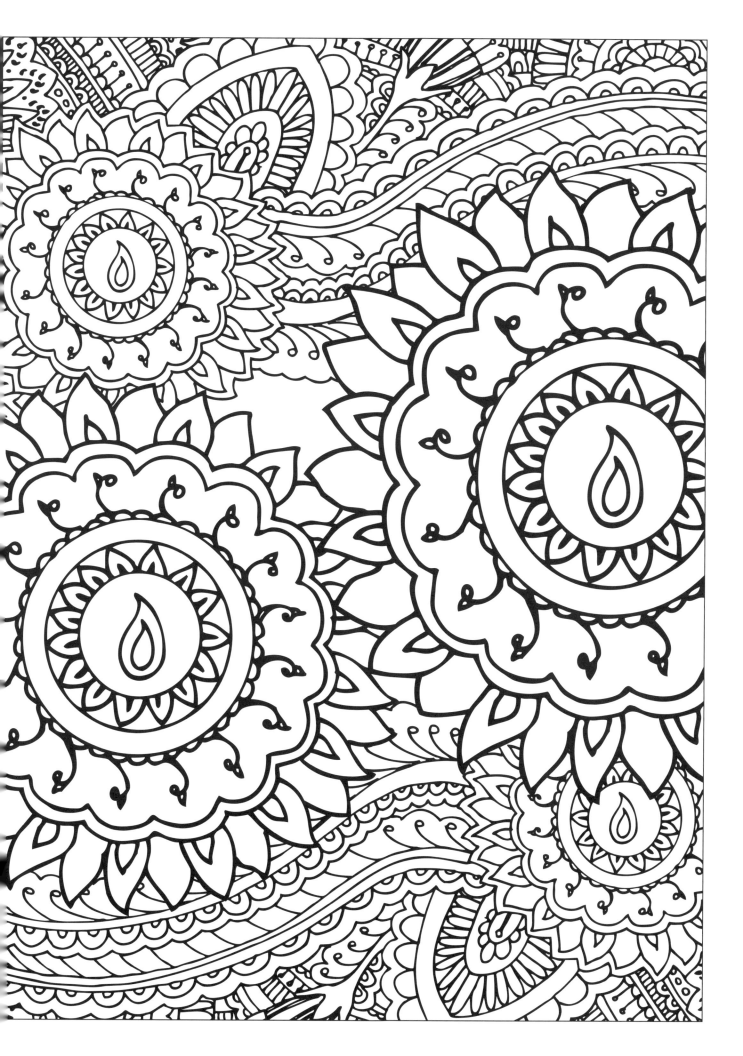

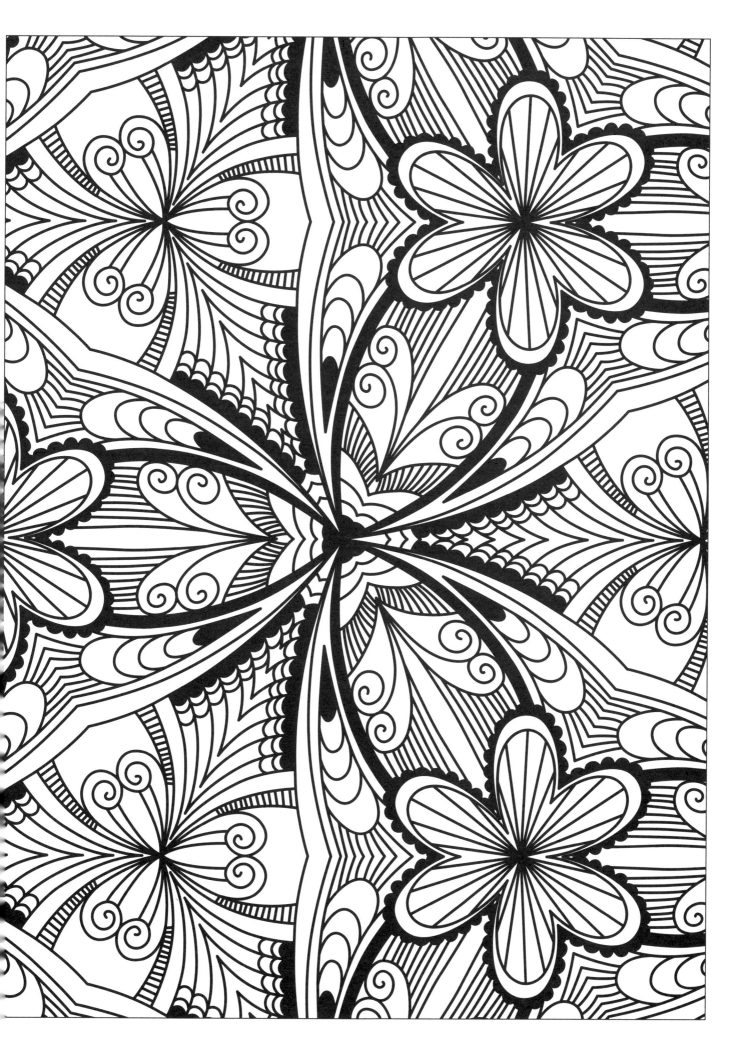

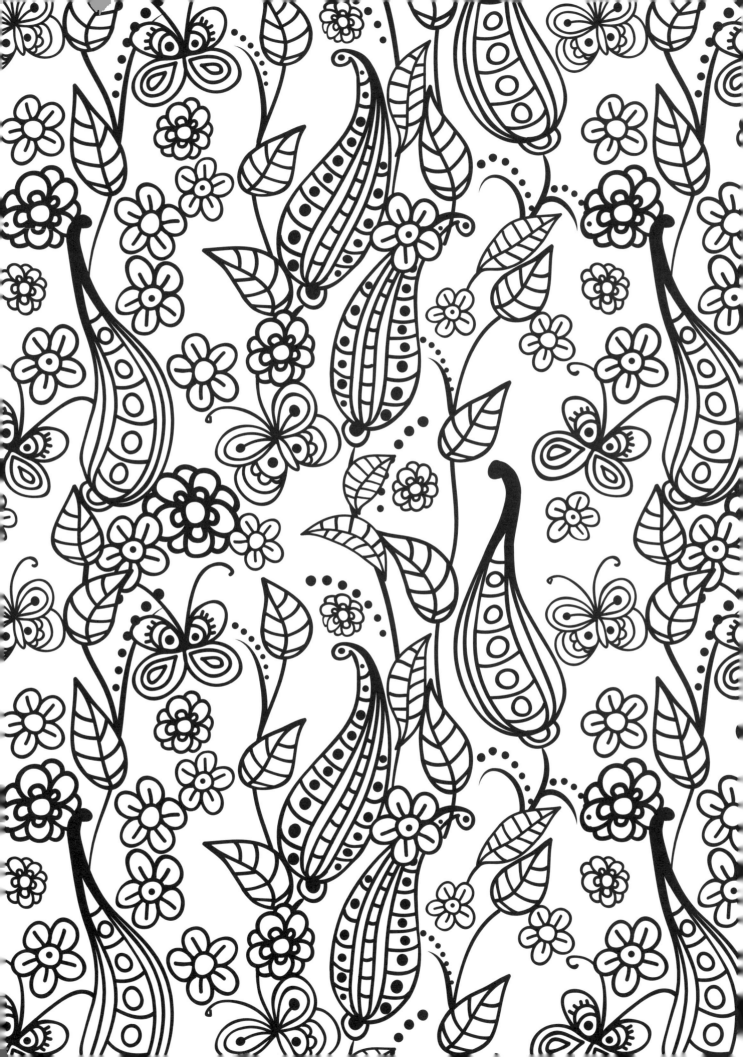

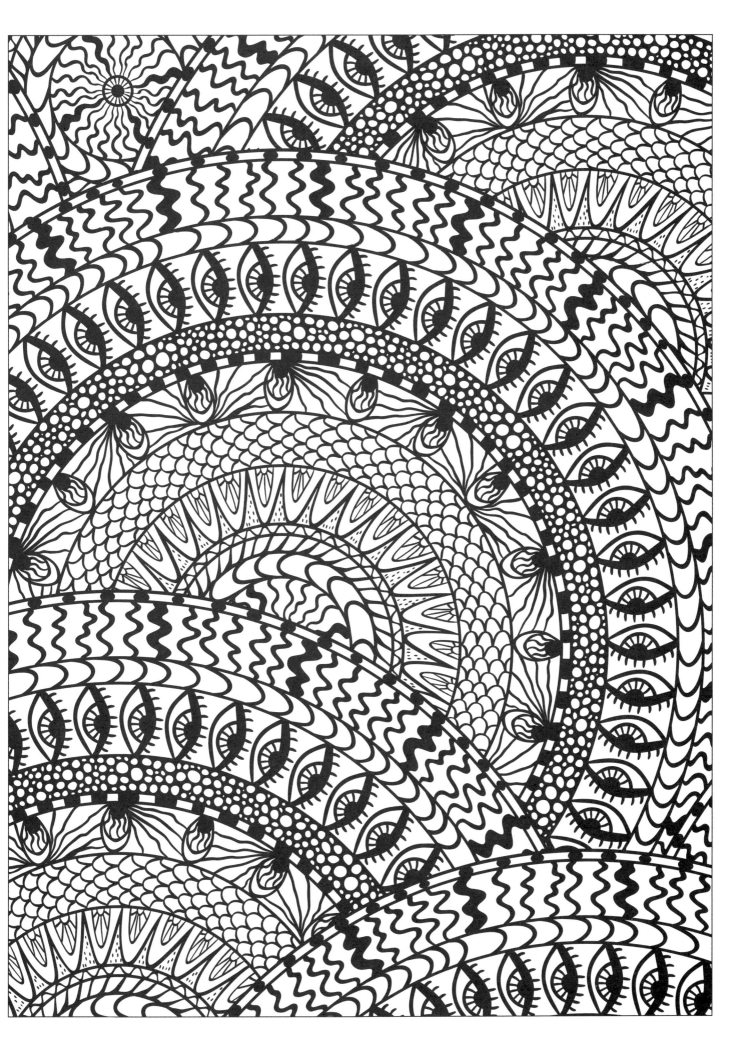

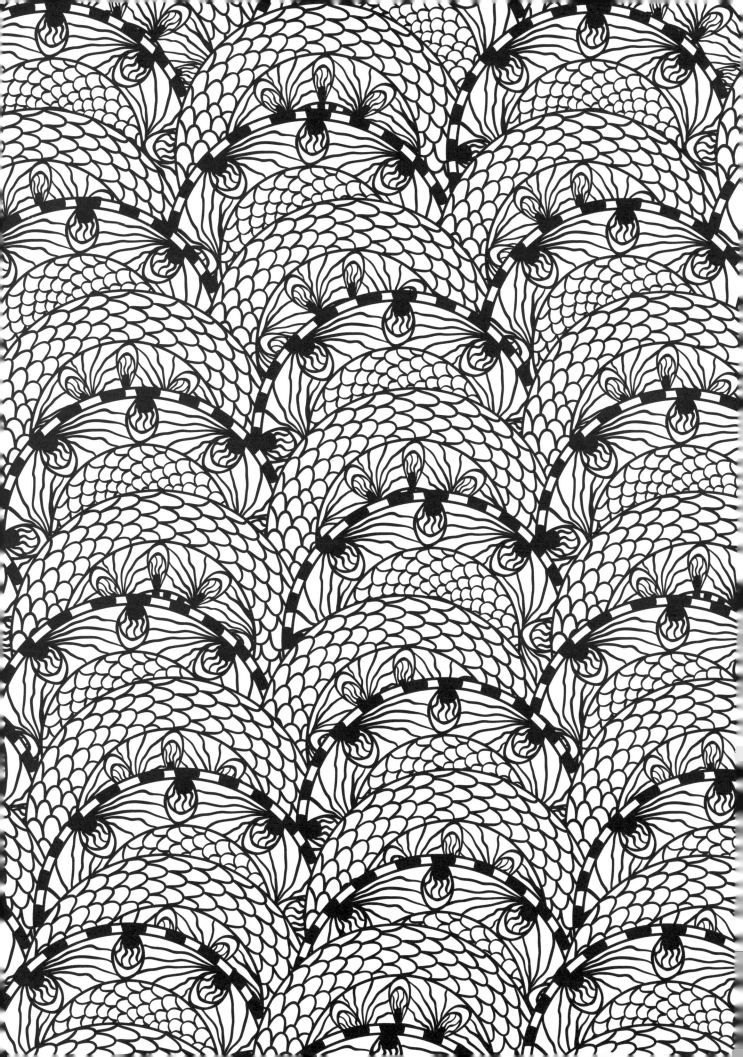

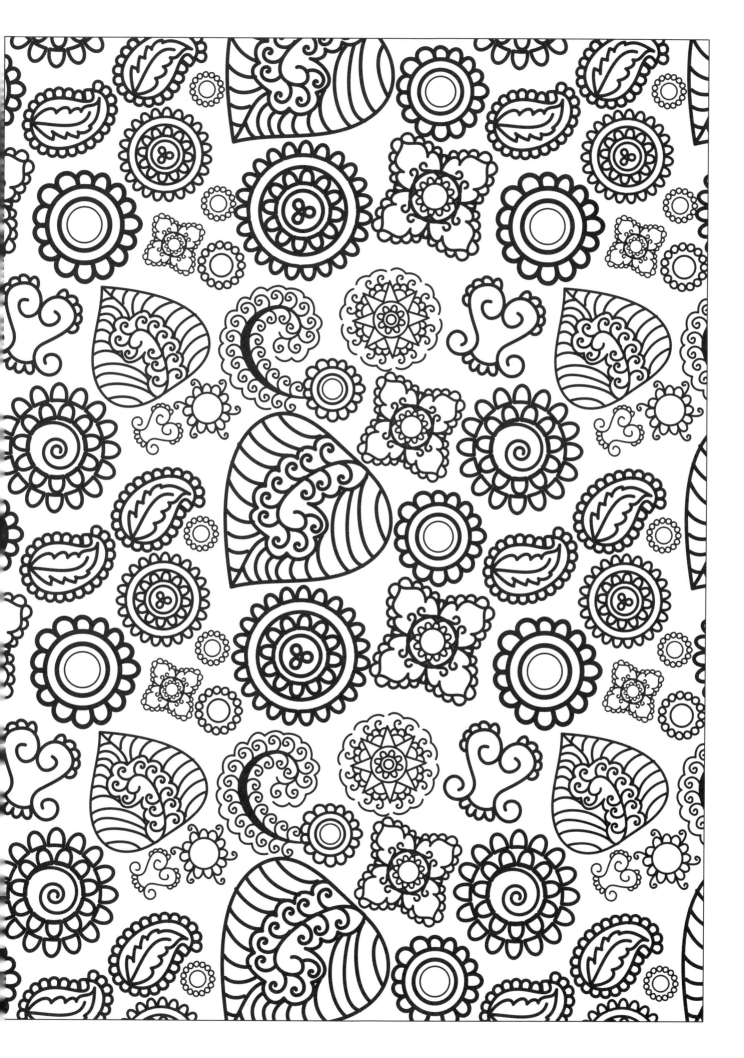

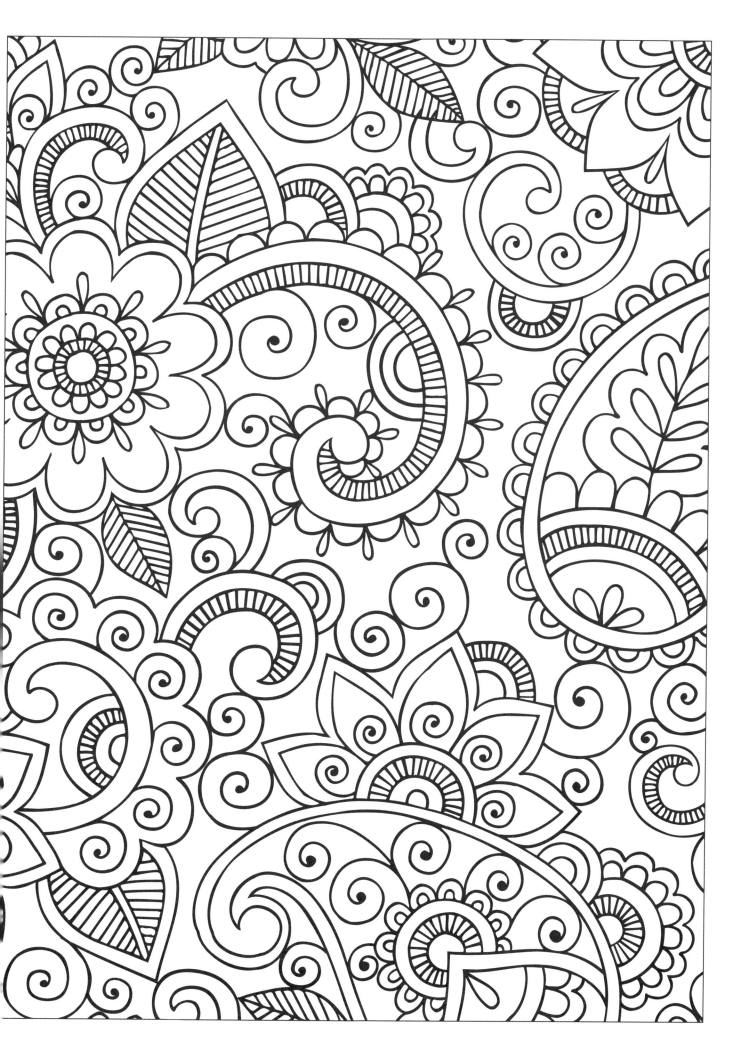

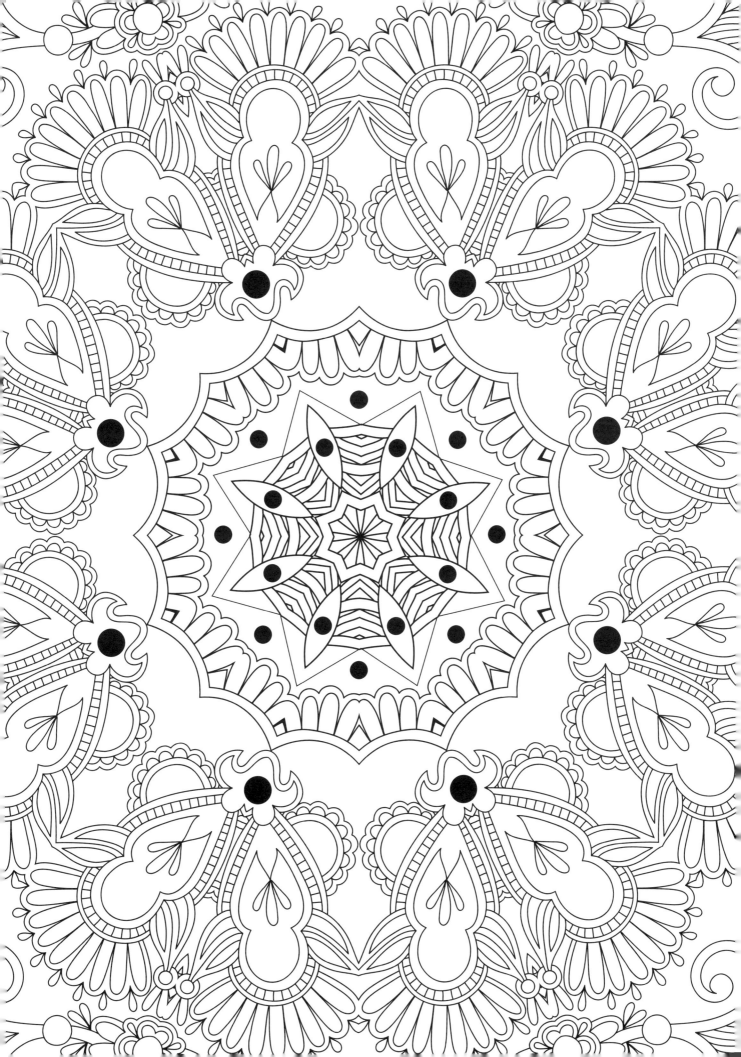

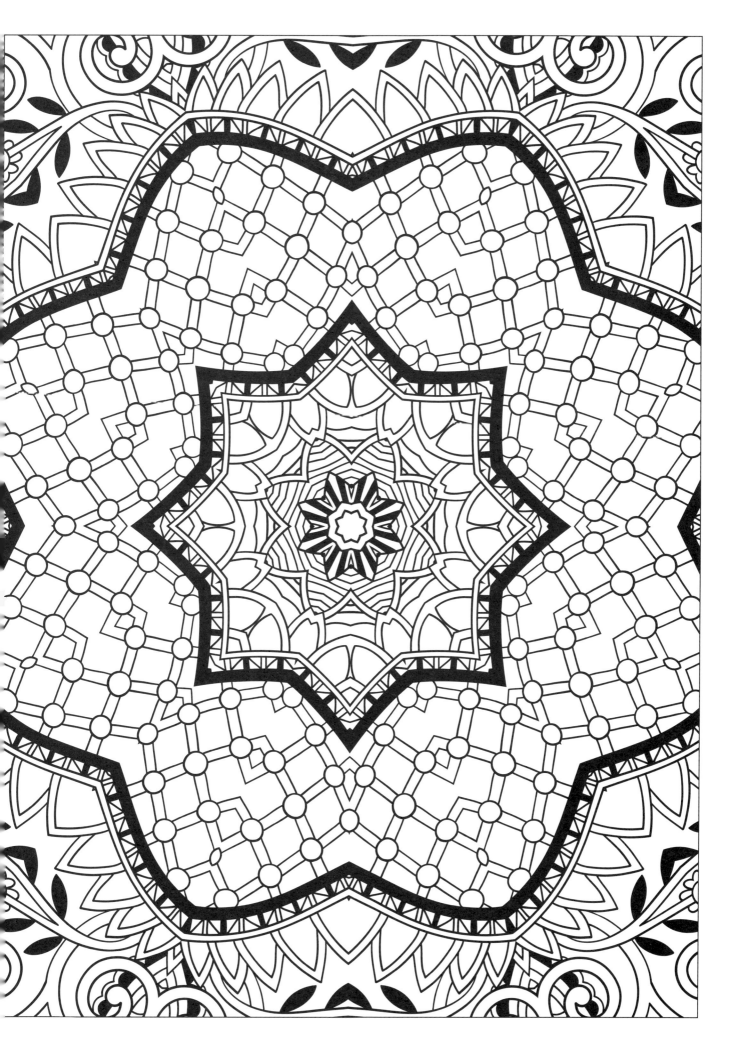

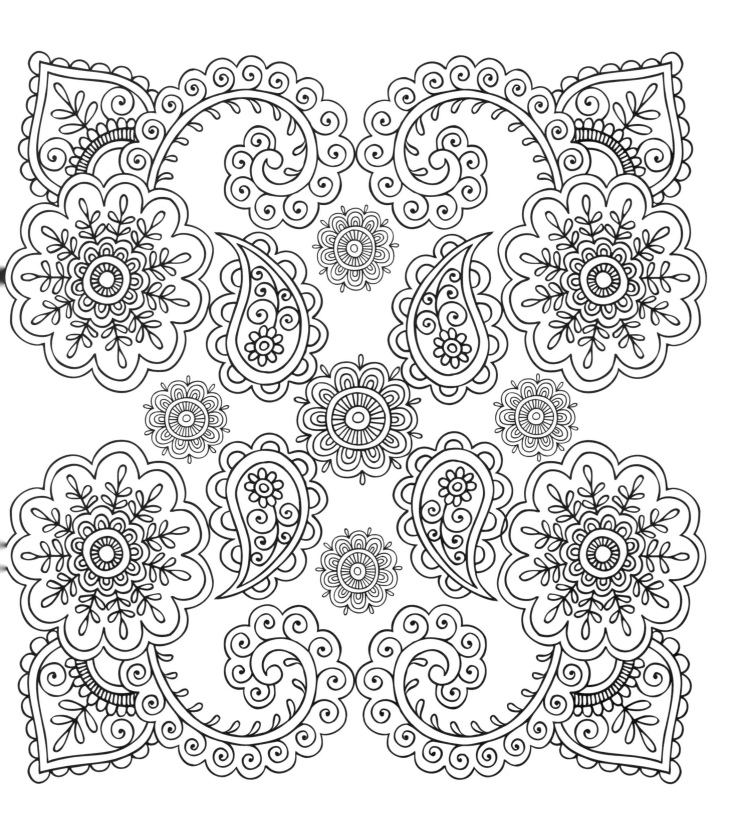

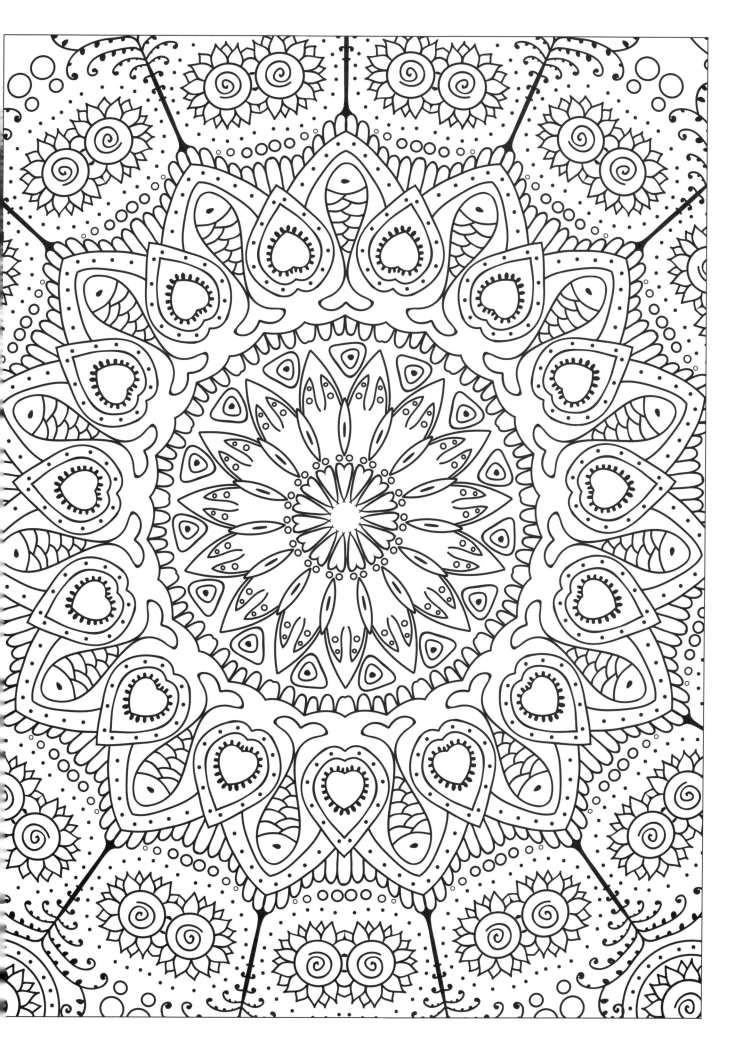

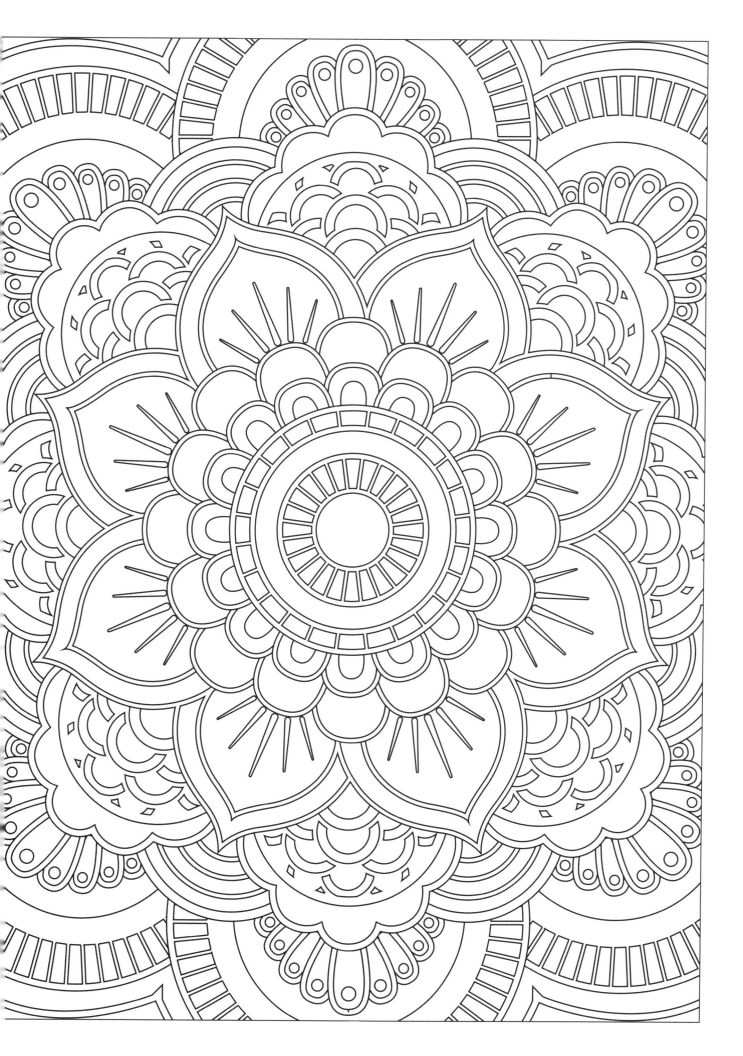

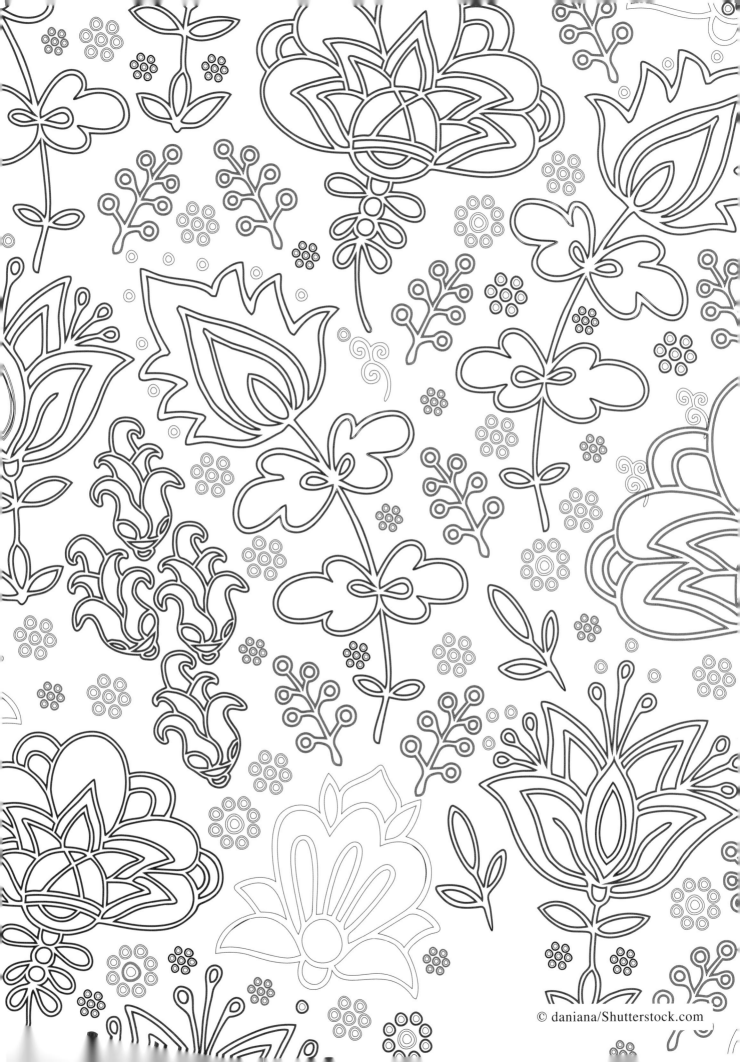

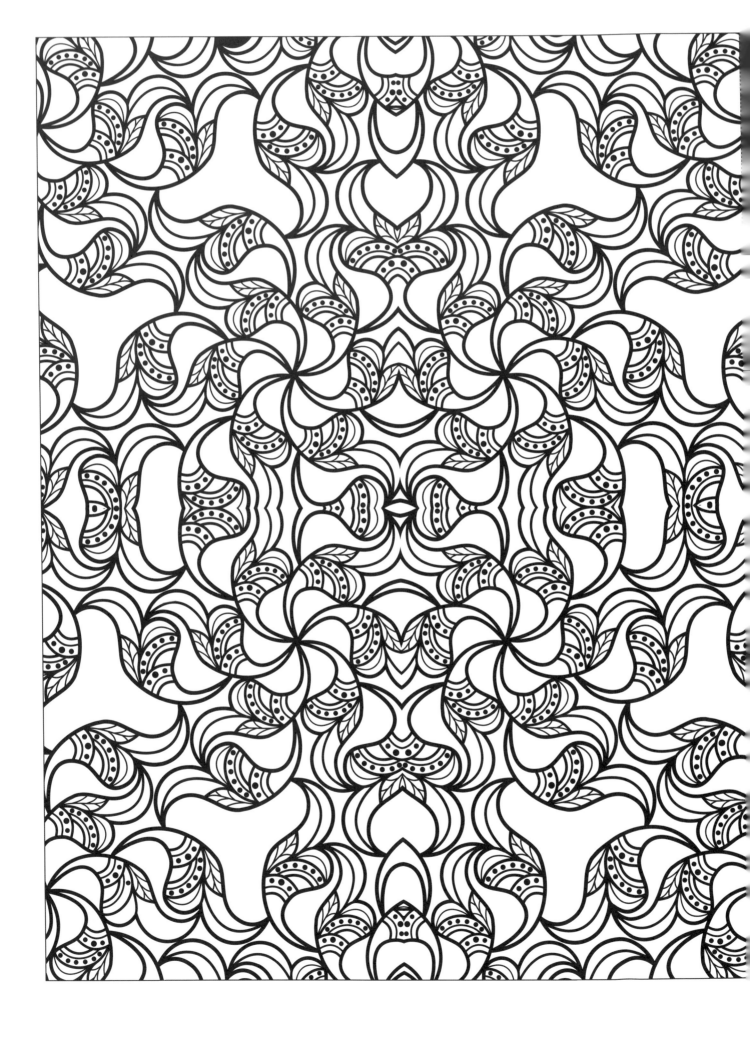

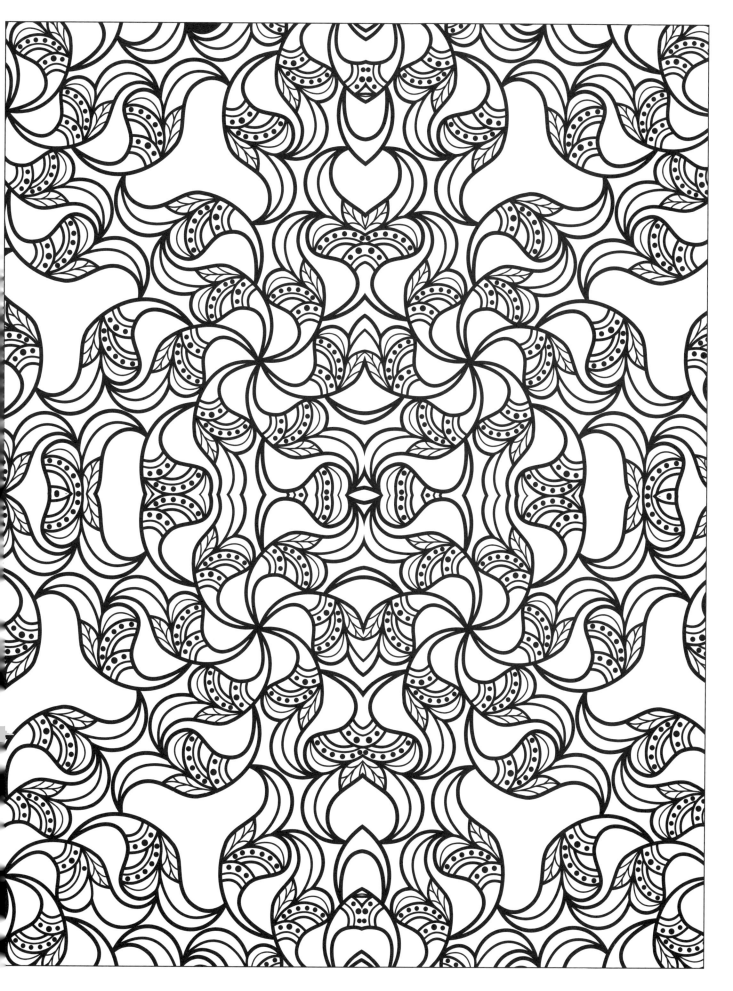

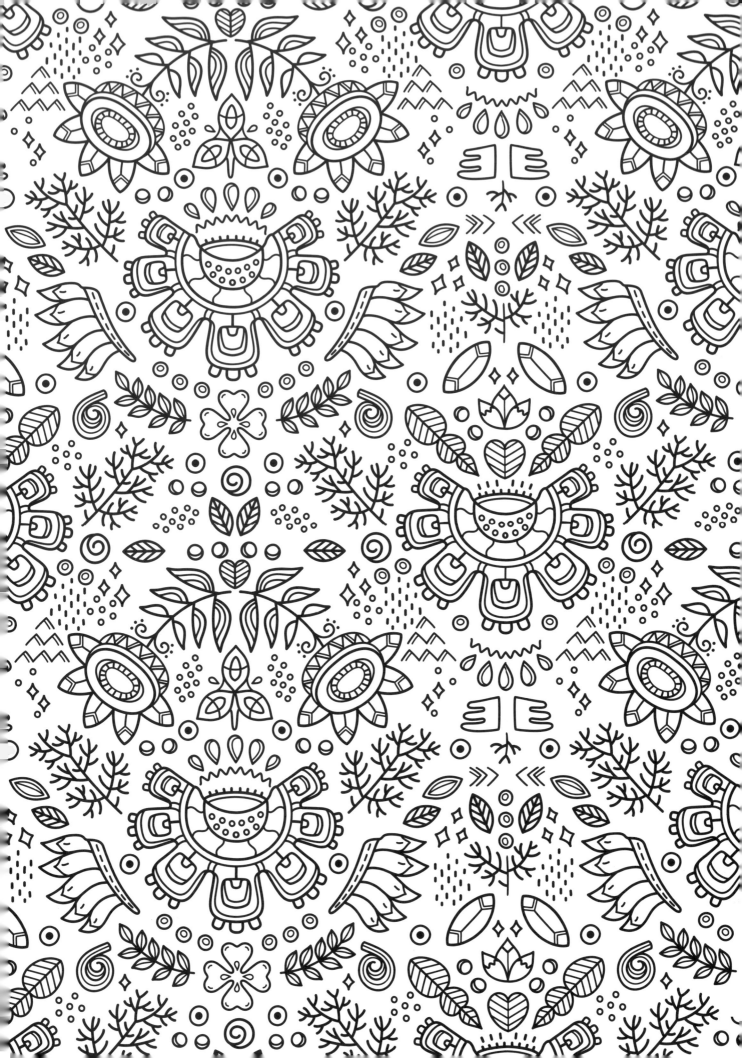

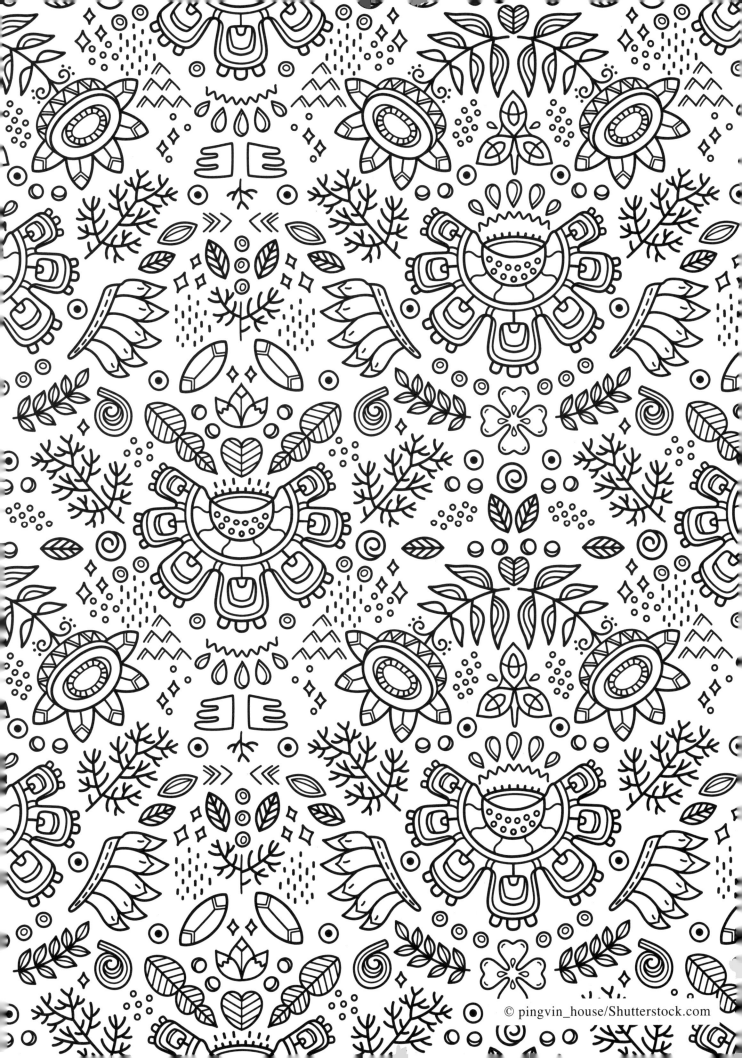

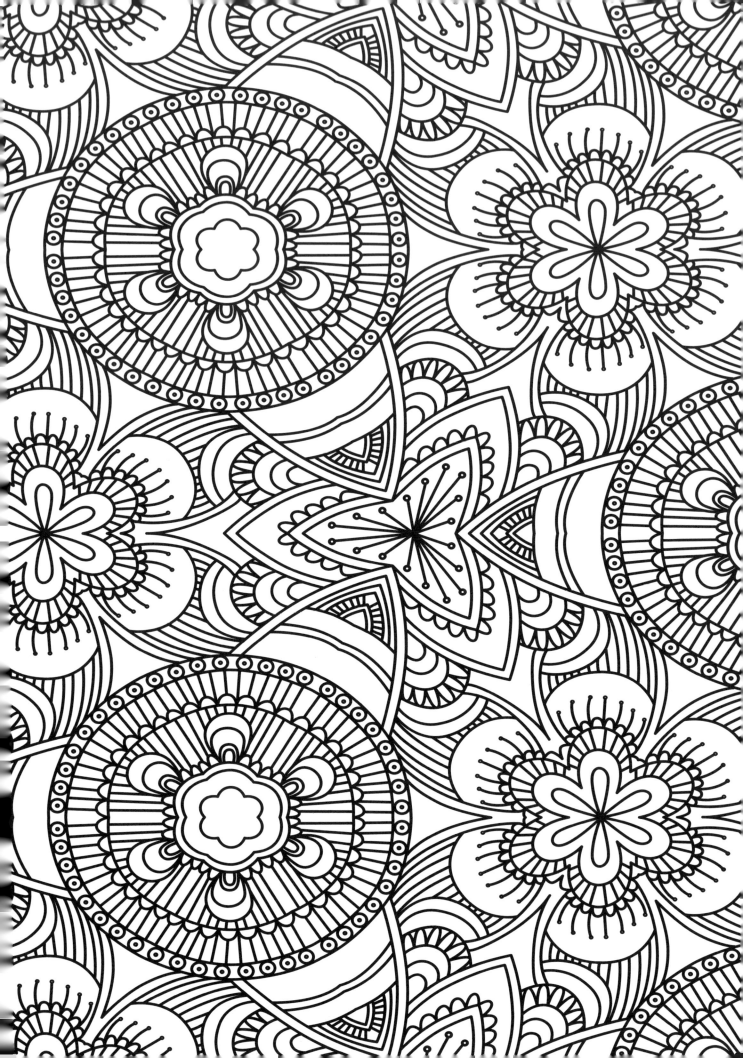

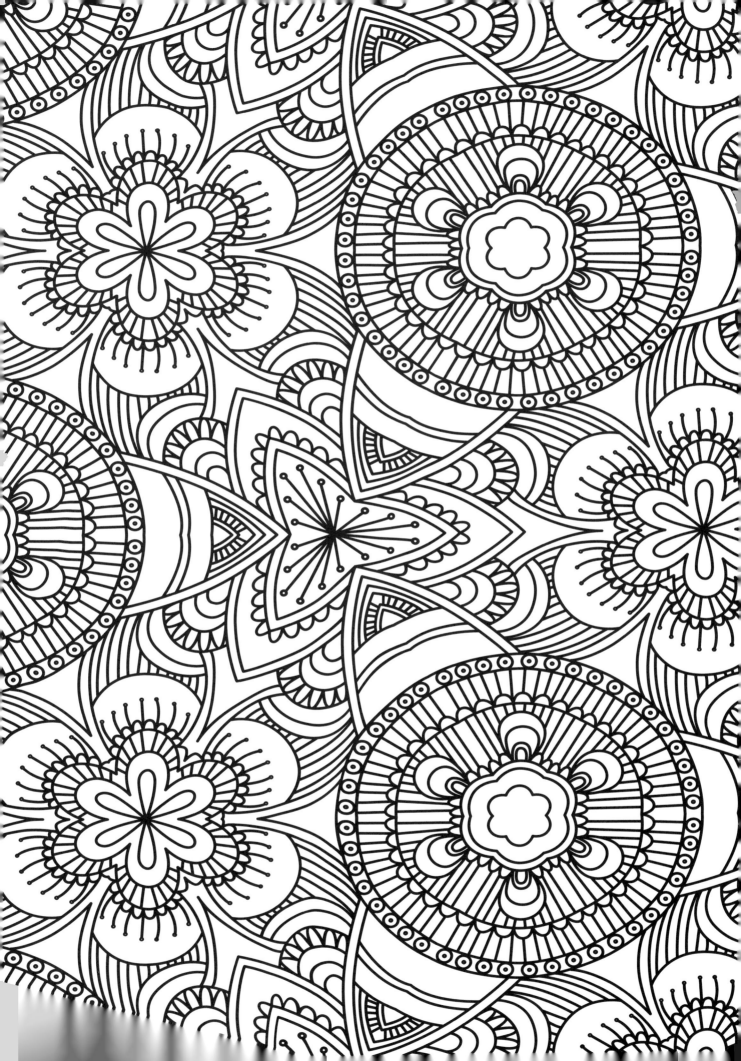

衆生系列　JP0091X

法國清新舒壓著色畫 50：療癒曼陀羅

編　　　者／伊莎貝爾・熱志－梅納（Isabelle Jeuge-Maynart）、紀絲蘭・史朵哈（Ghislaine Stora）、
　　　　　　克萊兒・摩荷爾－法帝歐（Claire Morel Fatio）
譯　　　者／武忠森
編　　　輯／劉昱伶
業　　　務／顏宏紋

總　編　輯／張嘉芳
出　　　版／橡樹林文化
　　　　　　城邦文化事業股份有限公司
　　　　　　台北市民生東路二段 141 號 5 樓
　　　　　　電話：(02)25007696　傳眞：(02)25001951
發　　　行／英屬蓋曼群島家庭傳媒股份有限公司城邦分公司
　　　　　　台北市民生東路二段 141 號 2 樓
　　　　　　書虫客服服務專線：(02)25007718；(02)25007719
　　　　　　24 小時傳眞專線：(02)25001990；(02)25001991
　　　　　　服務時間：週一至週五上午 09:30 ～ 12:00；下午 1:30 ～ 17:00
　　　　　　劃撥帳號：19863813；戶名：書虫股份有限公司
　　　　　　讀者服務信箱：service@readingclub.com.tw
　　　　　　城邦讀書花園網址：www.cite.com.tw
香港發行所／城邦（香港）出版集團有限公司
　　　　　　香港灣仔駱克道 193 號東超商業中心 1 樓
　　　　　　電話：(852)25086231　傳眞：(852)25789337
　　　　　　E-mail：hkcite@biznetvigator.com
馬新發行所／城邦（馬新）出版集團
　　　　　　【Cité (M) Sdn.Bhd. (458372 U)】
　　　　　　41, Jalan Radin Anum, Bandar Baru Sri Petaling,
　　　　　　57000 Kuala Lumpur, Malaysia.
　　　　　　Tel: (603) 90578822
　　　　　　Fax:(603) 90576622
　　　　　　email:cite@cite.com.my

版面構成／歐陽碧智
封面完稿／周家瑤
印　　　刷／韋懋實業有限公司

初版一刷／ 2015 年 8 月
二版三刷／ 2021 年 7 月
ISBN ／ 978-986-6409-81-3
定價／ 300 元

城邦讀書花園
www.cite.com.tw

國家圖書館出版品預行編目資料

法國清新舒壓著色畫 50：療癒曼陀羅／伊莎貝爾・熱志─梅
納（Isabelle Jeuge-Maynart），紀絲蘭・史朵哈（Ghislaine
Stora），克萊兒・摩荷爾─法帝歐（Claire Morel Fatio）編
；武忠森譯. -- 初版. -- 臺北市：橡樹林文化，城邦文化
出版：家庭傳媒城邦分公司發行，2014.07
　　面　　；　公分 . --（衆生系列；JP0091）
譯自：Inspiration Zen : 50 mandalas anti-stress

ISBN　978-986-6409-81-3（平裝）

1. 插畫　2. 繪畫技法

947.45　　　　　　　　　　　　　　　　103011636